楊麗花的
忠孝節義

楊麗花——口述

林美璱——採訪撰文　鄭植羽——封面繪圖

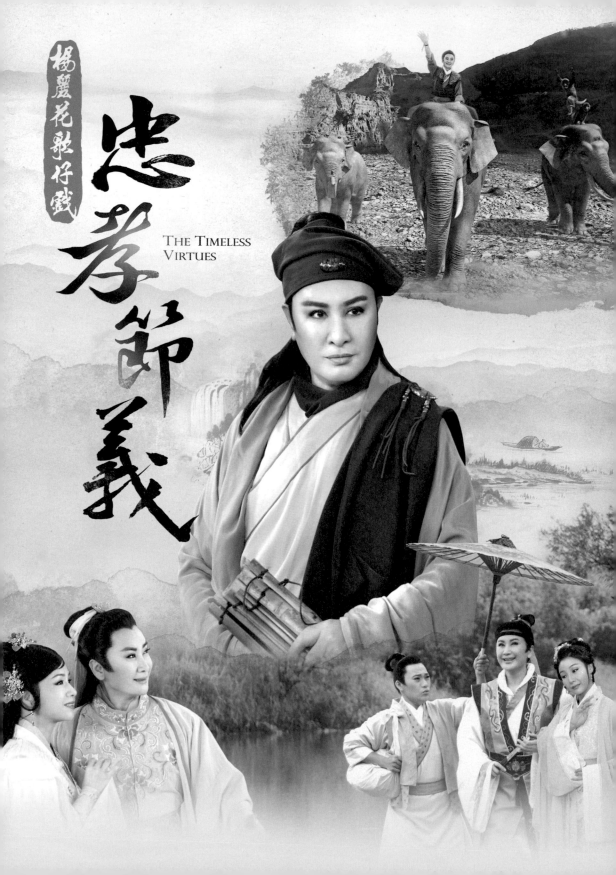

楊麗花歌仔戲

忠孝節義

THE TIMELESS
VIRTUES

目次

序

十二年前，我為楊麗花撰寫了《歌仔戲皇帝——楊麗花》一書。出版前夕，我在她家客廳，因為幫忙找東西而拉開牆邊矮櫃一個大抽屜，驟見裡頭散著一大疊白報紙，上頭反反覆覆盡是「美璱」、「保存」、「辛苦了」，字跡大大小小、或歪或正，當下心頭一熱：「大姐是為了簽書送我，在練習寫我的名字！」

慣用電腦的人，真要動筆書寫時，常會發生文字障礙。

而原本正規學校就沒唸幾年的楊麗花，雖然透過自身的努力，讀報、看劇本毫無問題，但因為長年沒有書寫的需要與習慣，所以除了「楊麗花」三個字的簽名，甚少提筆寫字。

雖然，我們姐妹相稱近四十載，關係一如親姐妹，但身為傳記主人翁的她，為了表達對作者的真誠謝意，仍然勉

林美璱

林美璈與楊麗花合影。

力悄悄練字。果然，書出版後再去她家，一本滿載著誠意的簽名書，沉甸甸的遞到了我手上。因為知道她為了我那難寫的名字，練了一大疊紙，因此接書當下，心情激動得無以復加。練字的事，她沒提我沒說，但對於她的重禮數、她的細膩心思，我銘記在心。

寫楊麗花那些異姓兄姐對她的關愛，其實也對照著楊麗花對我的照顧。長年以來，她始終以大姐姐的姿態，提點、關照著我，在台北從事新聞工作時如此，回到宜蘭務農、開「鄉村風味」窯烤披薩店亦然。感動的是，剛搬回宜蘭時，甚少直白表達感情的她，多次在電話裡表示想我，後來乾脆沒事就提著大包小包的吃食來看我，她擔心鄉下地方張羅吃的不方便，所以一來就塞爆我的冰箱。

這些年為了「楊麗花歌仔戲文化村」，我經常陪她四處勘查合適的基地，也更感佩她對歌仔戲的使命感。此次她復出拍攝《忠孝節義》歌仔戲，身為最了解她的媒體工作者、身為她相交近四十載的姐妹淘，理當撰寫她的忠、孝、節、義事跡，以相呼應！

前言

二〇〇三年的《君臣情深》之後，扮相瀟灑俊逸，演出時而風流倜儻、時而英姿颯爽、時而憨厚感人，演技細膩入微，舉手投足間充滿魅力，傾倒無數電視觀眾的楊麗花，就此淡出螢光幕，不再製作、主演電視歌仔戲，留給廣大觀眾無限的懷念。

十幾年來，除了觀眾們聲聲呼喚，其實，楊麗花念茲在茲，仍是歌仔戲！

身為國寶級藝人，楊麗花有很強的社會責任心。每當看到年輕人離經叛道的脫軌新聞，她總眉頭深鎖、語重心長地說：「優良的傳統道德應該要發揚光大，才能匡正社會價值觀！」楊麗花深信寓教於樂的力量，常說：「看歌仔戲的孩子不會變壞，因為歌仔戲的題材，都是教忠教孝、倡導節

義，充滿正能量，藉由劇情的潛移默化，漸漸就能端正社會風氣。」

坐而言，不如起而行！

於是，她重新召集陳亞蘭等子弟兵，耗費四年的時間籌劃，並且為已然斷層的歌仔戲人才，舉辦海選徵才、培訓，然後再次揮舞「楊麗花歌仔戲」大旗，獻上全新電視歌仔戲劇作《忠孝節義》！

戲，演的是古人的故事！

這裡，書寫的是楊麗花的忠、孝、節、義！

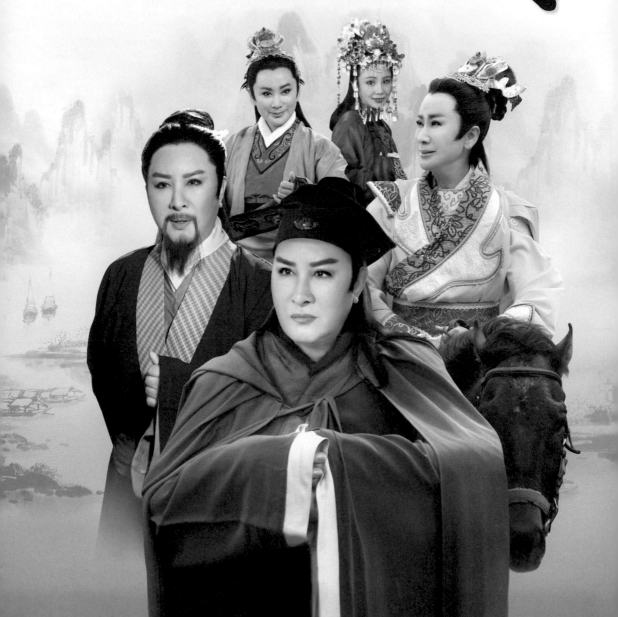

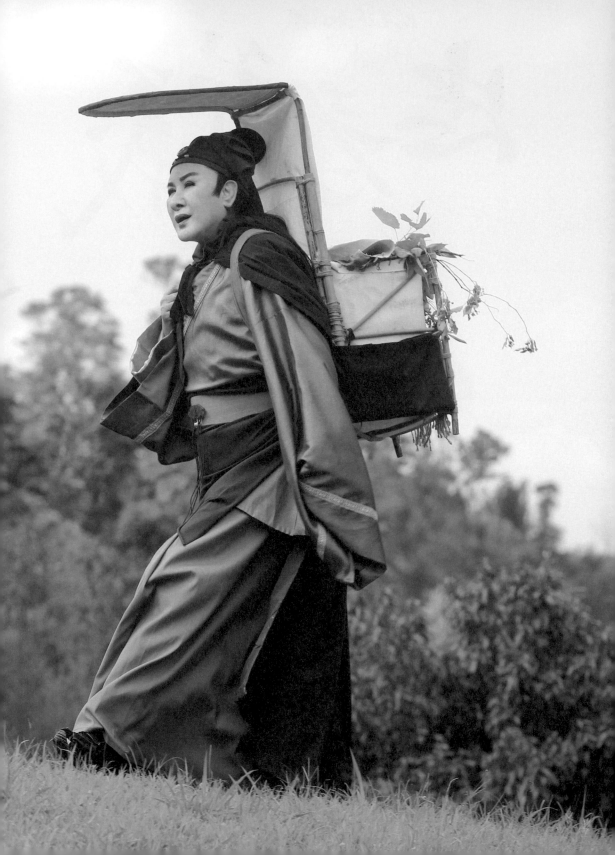

楊麗花——

八里水牛坑的豔陽正熾，楊麗花歌仔戲《忠孝節義》的大批外景人員，忍著溽暑如火如荼地拍攝。今天拍的這場戲，是扮演「程嬰」的楊麗花，策馬奔赴軍營找「趙朔」（陳亞蘭飾）獻策，所以師徒倆一早就抵達現場，揮汗著裝。

陳亞蘭邊擦拭額頭的汗水，邊盯著現場準備的一灰一棕兩匹馬，心中志忑不安。因為，前一天她曾眼睜睜看著一名武行，被那匹灰色的馬兒甩落地上，所以對於楊麗花要親自上馬，難免感到憂心忡忡。

陳亞蘭說：「當晚回去，我就跟阿姨（楊麗花）說，現場的馬好兇，今天把武行甩下馬，怎麼辦？妳明天要騎耶？」

結果，楊麗花只關心武行有沒有受傷，對於自己「明天要騎很兇的馬」這件事，只淡淡地說：「現在的馬很少拍戲，缺乏經驗才不好控制，但沒辦法，還是要拍啊！」

在拍攝現場，當楊麗花走向馬匹，牽起棕色馬兒的韁繩，陳亞蘭暗自鬆了口氣：「還好！她沒挑選昨天肇事的那一匹！」

怎料，楊麗花才跨身上馬，棕馬腳蹄一揚，立刻把楊麗花給甩了下來。現場一片驚呼，深怕七旬的國寶被摔傷，全衝上前，陳亞蘭與導演還邊跑邊同聲喊著：「別拍了！別拍了！」而地上的楊麗花不吭不哼，起身拍拍身上的塵土，拋下一句「繼續」！又上馬去了。

「我感覺到牠要用我，就順勢滑了下來，雖然摔到地上，但又沒受傷，當然繼續拍！」

常說「一朝被蛇咬，十年怕井繩」，三十年前楊麗花拍《泥馬渡康王》時，也曾被馬慘摔，人落地後翻滾幾圈，腦袋差一公分就撞上大石頭。但這樣的恐怖經驗，加上剛剛上演的驚險情節，在滿腦子只有歌仔戲的楊麗花面前，都起不了嚇阻作用，該怎麼呈現，就得怎麼拍、怎麼演！

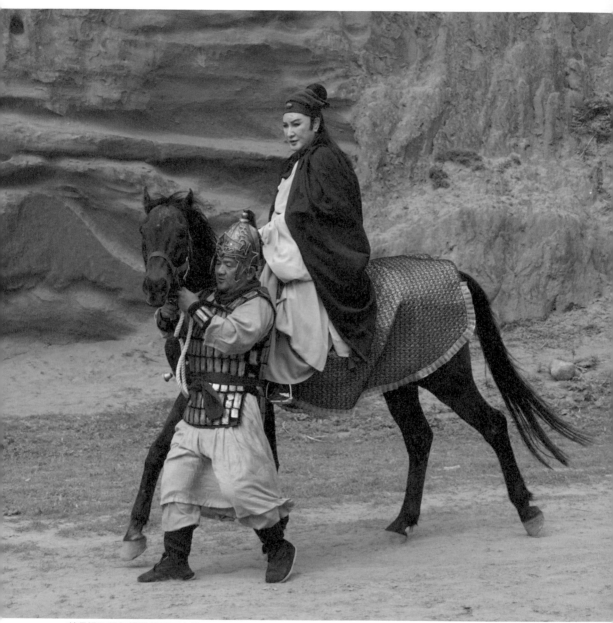

就是這匹馬把楊麗花摔下來的。

打從下定決心製作《忠孝節義》開始，楊麗花全部思緒都圍繞在此，看到任何吸睛的事物，都聯想到能怎樣用在戲裡？就連難得跟友人逛名店，看到愛不釋手的羽毛飾品，她想的不是自身的裝扮，而是戲裡哪個角色可以搭配？然而那羽飾太過豔麗，她左思右想，想不出哪個角色合適，最後只能放棄！

漂亮羽飾沒用上，她倒為自己設計了別致的頭巾、揹袋。長年的舞台生涯，楊麗花很懂得隨角色而搭配服飾，因

頭飾跟披件。

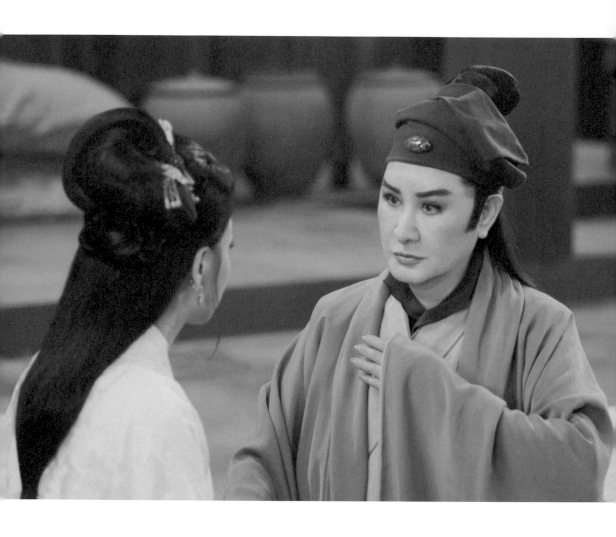

此除了自己，她更盯緊所有演員的裝扮，大小角色都不放過。

更為了動畫製作，每天早上六點起床，泡杯茶，然後沉澱、思考到八點才下樓吃飯，她腦海縈繞的，淨是如何豐富畫面。像是一場陳亞蘭吹著塤，天鵝（女主角化身）在樂聲中埋首入睡的戲，她想到已逝的愛犬仔仔，生前總是喜歡把頭搭在她腿上睡覺，既親暱又安詳，因此提議動畫師參考。

楊麗花復出拍攝歌仔戲，國內外很多單位爭相配合，但她願意把機會留給台灣的人才，給他們舞台，像競爭頗多的動畫製作就是。畢竟，國內電視圈近年來自製戲劇不多，古裝戲尤其少得可憐。而生於後台、成長於戲台邊的她，深諳機

事必躬親的楊麗花，不只四處外出勘景，

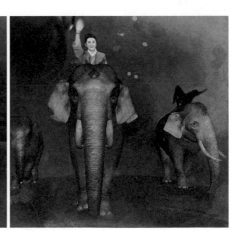

為了劇情而製作的動畫特效。

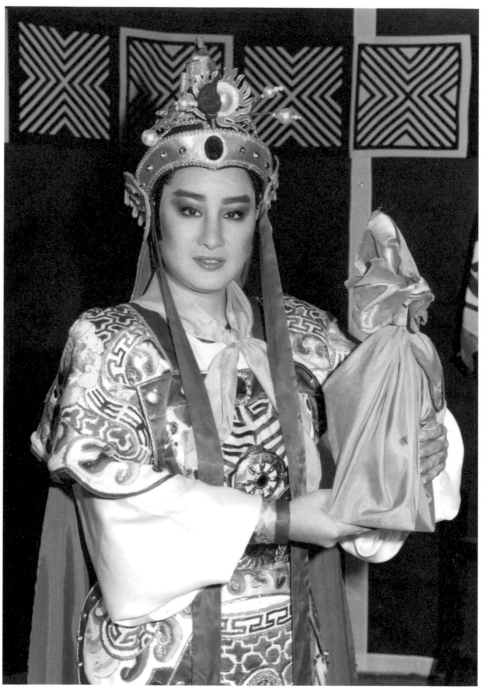

薛丁山扮相。

會的重要。年輕時，她也曾嚐過「失去舞台」之苦，如今有

機會，當然想盡己之力，提攜後進，為台灣日益式微的歌仔

戲，再植新苗。

在台灣，一提歌仔戲，就想起楊麗花。而楊麗花，也絕

不辜負自己在這塊本土文化的代表性。因為，從娘胎至今，

她未曾須與背離過歌仔戲！

的扯著響亮的嗓門，向自己的戲劇人生報到！

戲服，腹中那個被歌仔戲祖師爺欽點的女娃兒，就適時適地

前台的戲剛剛散場，吃力退到後台的「薛平貴」才褪下

「哇！哇！哇！……」

那，是一九四四年的秋天。

她，是歌仔戲國寶楊麗花。

「我還沒出世就開始演歌仔戲了！」

真的！楊麗花打從娘胎裡，就跟歌仔戲結下不解之緣。

她的母親楊好，是戲班的台柱小生，藝名筱長守，在全台各大戲院駐演內台歌仔戲（廟前廣場臨時搭戲台演出的稱為外台戲）。

「阿母肚子裡懷著我時，因為身扛自家和戲班的生計，所以不管肚子多大、甚至足月要順產了，都不曾間斷演出。

戲台上，一個英俊多情的小生，卻挺著大肚子，模樣是有點唐突，不過她優美的唱腔、流轉傳情的眼神，以及紮實的身段，才是吸引觀眾買票進場看戲的主因，她就是有本事讓觀眾忽視那個大肚子，用演技緊緊抓住觀眾看戲的熱忱。」

十月懷胎過程中，母親用一齣又一齣忠孝節義的戲碼做胎教，楊麗花也在鑼鼓點薰陶下，乖乖待在娘胎裡。直到母親演完「薛平貴」與苦守寒窯十八年的「王寶釧」，精彩重逢的感人戲碼，在觀眾感動的淚水與如雷掌聲中退到後台，才像是要傳承母親唱戲的技藝一般，以響徹後台的哭聲出世。

童年的楊麗花總在戲台邊爬上爬下，最愛就是自己搬張小板凳，坐在戲台邊看戲。她的玩具是文武場的鑼、鼓、弦管等樂器，遊戲是跑龍套，讀的是三字經、千字文等簡易古書，運動是拉筋、抬腿等練功動作。此外，父親林火焰教的七字調，母親指導的身段和唱腔，在在厚實了她的基本功。

環境雖然開啟了楊麗花的歌仔戲生涯，但若不是真心喜愛，若沒有下足苦功學習、沒有絕佳的資質與領悟力、沒有全心為這地方戲曲提升品質與創新的魄力，怎能成就她「歌仔戲天王小生」的地位？

楊麗花六歲就以一齣《安安趕雞》，像催淚彈一般催哭台下婦女觀眾，被誇說根本就是「出世來作戲的」！各方讚美的聲浪，讓演出小小名氣的她，日子在哼哼唱唱中過得極為快意。

父母當然知道這個囝仔是可造之材，但因為擔心她變成

目不識丁的「青暝牛」（文盲），七歲時，還是不顧她的激烈反彈，託人送她回宜蘭，寄住在舅舅家上學。

為了喜愛的歌仔戲，為了想成為像母親那樣受人歡迎的小生，從小就有主見的楊麗花，居然上演「跳火車」戲碼。

「雖然跟隨戲班一站一站『過位』（遷徙換戲院）演出時，我會想念舅舅、舅媽、阿姨和表兄弟姐妹們，但回到宜蘭，我更想念父母以及戲班的一切。常常，我人坐在教室裡，心卻飛回戲班，腦袋瓜子想的不是戲班的種種，就是阿母今天要做什麼造型、搬演哪齣戲？……」

放學經過廟口，如果有歌仔戲演出，揹著書包的她總是駐足看到出神。而看著看著，台上的小生就幻化成母親的身影，讓她思親的情緒更濃。

因此，只要學校一放假，她就興沖沖地搭火車奔向戲班。只是假期一結束，又得孤伶伶的回宜蘭上學。數山洞、看海景的火車之旅雖然好玩，鐵路便當更讓她垂涎，但都敵

不過她想留在戲班的決心。因此，又一次被送上回宜蘭的火車時，她「跳火車」宣示要留在戲班學戲，不回宜蘭讀書！

「以前都是搭慢車，火車鳴笛後，發出起洽、起洽的聲音慢慢滑動，我邊偷瞄阿爸走出月台，邊往車尾跑，然後從車尾偷偷溜下火車，繞著路悄悄回到戲台前繼續看戲。散場時，大人們才發現我根本沒走，不管阿爸阿母怎麼催促、責罵，我就是吃了秤砣鐵了心，最後他們只好妥協，答應讓我留在戲班學戲。」

孩提時光在鑼鼓點交錯間度過的楊麗花，什麼曲調都能哼上兩句，文武場的樂器也多所涉獵。人家說「弦管邊站久了，不會吹簫也會拍板」，有時敲鈸的樂師尿急想上廁所，把兩個鈸往她手裡塞，她也能準確下樂；而戲要開演前的「鬧台」（以鑼鼓熱場），也都能看到她小小的身影。但是，這些終歸（只是自己瞎摸，既然要學，就得按部就班專心學！

楊麗花雖然拒絕上學，卻能在戲班裡的漢文老師教授下，潛心熟讀簡易古書。因為，她的不安於學校，並非學習有障礙，而是對戲曲的愛好勝過一切。

早期的歌仔戲，大多沒有劇本，而是靠說戲的人跟演員講述故事大綱、人物特性，然後就靠演員的理解力和臨場反應，自由發揮。這種情況下，如果演員胸無點墨，是無從發揮的。

「阿母再三跟我強調，多讀古冊，不只對戲劇的領悟力有所幫助，也比較能夠理解人情世故。」母親的教誨，楊麗花謹記在心，以古書搭配忠孝節義的戲文當教本，慢慢建構出自己的價值觀。

父親在教楊麗花七字調時，也特別要她多讀書，才能體會詞句所描述的情境與感情，並留意詞句的韻腳，假以時日熟能生巧，便能隨時隨地、合情合宜的隨口吟唱七字四句聯。

楊麗花最早學會的完整七字調，是在父親弦子聲伴奏下，一句句跟著父親學唱：

楊麗花的父親林火焰和母親楊好。

天頂落雨響雷公

溪底無水魚亂叢（撞）

阿娘愛尫不敢講

找無媒人逗牽公（牽紅線）

「當時我還小，根本不了解歌詞描繪的意境。不過，對於阿爸強調的押韻，我倒是頗能領悟，覺得歌詞唸起來充滿律動，越唸越是趣味盎然。」

之後，她不管聽到什麼曲調，都會留意歌詞詞句的韻腳，邊聽邊練習，再加上勤讀古書，日積月累，果然練就即興吟對的好本事。

學戲的日子，楊麗花比其他同儕都認真，因為她謹記父母教導：「舞台上想要靈活演出，肚子裡一定要有文章！」

她也知道，任何功夫都不是一蹴可幾，正所謂「業精於勤，

這是楊麗花放在隨身皮夾裡，和父親的合影。父女倆像不像？

荒於嬉」。

「閩南語也有一句俗諺『三日無餾爬上樹』，意思就是指任何功夫若疏漏不練習，很快就生疏了。」

所以，楊麗花努力學習歌仔技藝，並且在四處遷徙駐演時，海納百川一般地汲取接觸到的各種民俗曲藝的精髓，慢慢厚實自己的演藝基底。

歌仔戲最重唱腔，所謂「一聲蔭九才，無聲甭免來」，聲韻不好，扮相再佳也無法獲得觀眾青睞。

「早年戲台上並沒有麥克風，如果聲音不夠宏亮，可能只有前面幾排的觀眾聽得到你在唱什麼，那是會被喝倒彩的。記憶中，好像我開始唱小生之後才有麥克風，但也只有戲台正前方一支麥克風而已。」

而童年的楊麗花聲音比較細，既然要扮小生，就要厚實嗓音。於是，母親在眼神、身段之外，再教她「哈」古井練

中氣。

「以前的戲院邊多數有古井，阿母叫我不管陰晴寒暑，每天一起床，喝點茶就空腹到井邊，對著古井用力發出『哈』的各種聲音、練笑功，她說這樣可以練丹田，把嗓子喊開，氣才會大把，運轉才會流暢。」

楊麗花把母親的話奉為圭臬，日日「哈」，年年「哈」，看到古井「哈」，看到深深黑黑的大洞「哈」，連跟同伴玩捉迷藏躲進防空洞也「哈」，當然立刻被抓到啦！

不過，也正因為這般努力，她終於練就極具個人特色的渾厚嗓音，深受戲迷及專業人士的讚賞。曾經，在夏威夷海邊一處賣蝦飯的餐車旁，楊麗花在車後點餐，車內隔著布簾忙於備餐的台籍老闆娘，一聽車外傳來的聲音，立刻探頭出來驚呼，因為這聲音太迷人、太好認啦！

母親是楊麗花的偶像，所以她打小立志要跟母親一樣當小生，而且是文武兼備的小生。雖然，母親擔心調皮的她，

學武後會更加的野；父親也以「文戲金、武戲土」，要她重文輕武。但是，拗不過楊麗花的苦苦哀求，父母最終還是點頭，讓她跟著師傅練身手。

「第一次抬腿拉筋，我就拉到筋發炎，走起路來一跛一跛的。但我很肯努力，始終抱著不學則已，要學就一定得成功的心情，全心投入。即便練功跟人對打時，被對手的劍在左額頭刺出一道六、七公分的傷口，當場血流如注，也沒嚇退我。」

秉持著這樣的學習態度，小小楊麗花每天天還沒亮，就起床空腹跑圓場、走台步、拉筋劈腿、翻滾跳躍、「哈」古井、學古文、練唱曲調、學身段，每天操到筋疲力盡，甚至大小傷不斷，但一心想出人頭地的她，拿吃苦當吃補，涓滴塑造了她天王巨星的架式。

楊麗花學戲過程有著天時、地利、人和，但真正登台後，因為大環境的一變再變，這一路走得並非一帆風順。幸好對歌

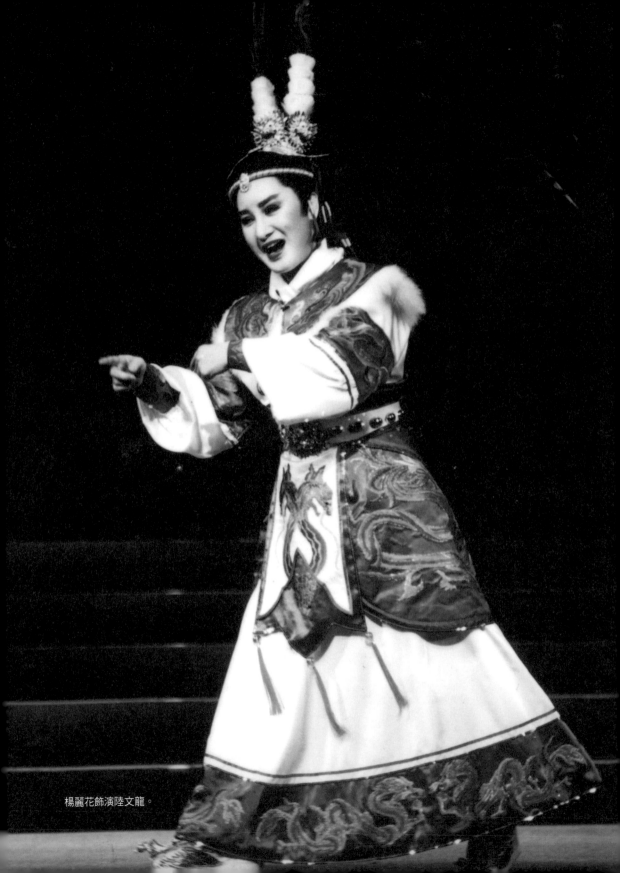

楊麗花飾演陸文龍。

仔戲懷抱高度熱忱的她，有著過人的毅力，終能度過種種波折與考驗，為歌仔戲這本土文化，打造出一片絢麗的天空。

十六歲初挑大梁的楊麗花，就以英氣凜然的《陸文龍》備受好評。觀眾的喝采與掌聲，讓她忘卻排練與演出的辛苦，但她雖然興奮，卻不敢志得意滿，反而更堅守母親叮囑「要做，就做最紅牌」的教誨，始終練功不輟。

只不過，楊麗花才嶄露頭角，歌仔戲卻趨沒落！

一九三八年中日爆發戰爭後，日本人在台積極推行「皇民化政策」，禁止富有民族性的歌仔戲演出，在戲院派有警察盯場，叫戲班演員改穿時裝、演新劇，以防止台灣民族意識滋長。光復後，歌仔戲雖然恢復過往的榮景，但因為此時社會型態已慢慢轉變，在時代潮流衝擊下，不過十幾年的光景，歌仔戲又面臨嚴峻的考驗。

台語電影是當時最夯的新興娛樂，完全搶走了歌仔戲的風采，許多戲院紛紛改成放映電影。楊麗花每次回想，總是

無限唏噓。

「因為戲班人數眾多，最少也有十幾個家庭，所以演歌仔戲的戲台，必須有足夠的後台，作為戲班人員的起居場所。但播映電影只需要一道屏幕，所以戲台可以大幅縮小，改利用成觀眾席。而這一改，就無法再演歌仔戲了。」

迫於無奈，當時很多內台戲演員改去演外台戲或酬神慶典等活動，而楊麗花則放遠目光，接受菲律賓方面的邀約，為了出國演出而參加「賽金寶歌仔戲團」的培訓。

「我生命中最艱苦的時光，就是這段培訓等待出國的日子！」

家人為支持十七歲的楊麗花參與出國集訓，除了大哥，舉家倉促搬往人生地不熟的台北。還好母親以前所待「宜春園」戲班的班主傳來伯，就住在艋舺，適時為找不到居所的他們，提供一個通舖式的大房間棲身。

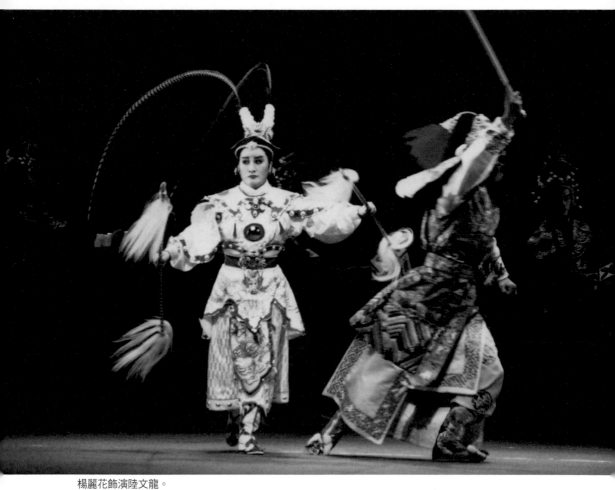

楊麗花飾演陸文龍。

雖然將近一年的培訓期並沒有收入，但寄人籬下終非長久之計，因此父母還是很快地在迪化街租下一間老舊的房子，靠著楊麗花預支赴菲的演出費，以及父母偶爾演出外台戲的微薄酬勞，勉強支撐全家生計。

環境這般艱困，為何還要無酬培訓一年？

「當時菲律賓的國民所得比我們高很多，菲律賓僑社常邀台灣歌仔戲前去演出，酬勞是台灣的雙倍，而且合約一簽就是半年，去過菲律賓的演員，無不衣錦還鄉。既然台灣沒了舞台，那就出國演，只要有舞台，再苦我都能承受。培訓內容除了歌仔戲，還增加大家不熟悉的南管戲，而團隊裡都是來自各個戲班的菁英，競爭相當大，所以我卯足勁來練習，算是一段很好的進修期。」

她堅信：「人無艱苦過，哪得世間財？」並且早早頓悟到：「人在低潮時，也就是轉運的關鍵，一切就看你能不能撐過去！」正所謂：不經一番寒徹骨，哪得撲鼻梅花香！

「賽金寶」出國前，舉辦了一場「七仙女歃血為盟」的宣傳噱頭，團主挑了其中最傑出的七人組成「七仙女」，老大江柏珍、老二小鳳珠是旦角，其餘小生依序是王春美、柯翠枝、小鳳仙、小明明以及最小的楊麗花。

「七仙女」轟動了菲律賓馬尼拉，楊麗花雖然想家想得厲害，但因為深受歡迎，收入最豐。她賺了十幾萬新台幣，還有乾媽乾姐送的珠寶金飾，半年後衣錦榮歸，買了生平第一棟房子，讓跟隨戲班飄盪多年的家人，終於有了安居之所。

風光的菲律賓公演過後，等待楊麗花的，又是漫漫的低迷期。

赴菲公演的歌仔戲團，因為階段性任務已結束，而且當時台灣歌仔戲式微，戲團難以經營，只好宣布解散，團員各謀生路去。

一開始，楊麗花沉浸在買新屋、搬新家的喜悅中，每天和

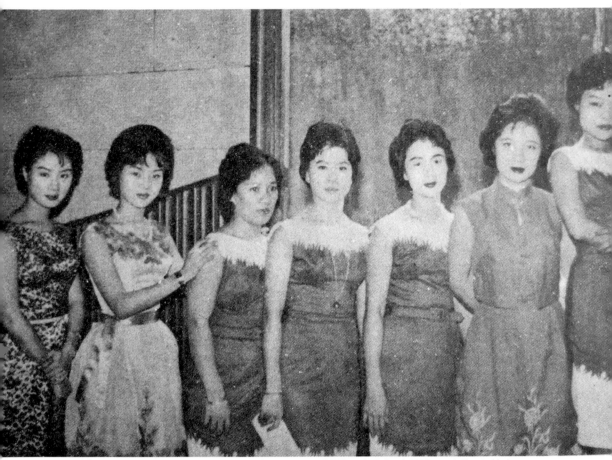

赴菲律賓公演的七仙女，左起分別為楊麗花、小明明、小鳳仙、小鳳珠、柯翠枝、王春美、江柏珍。

小明明等好姐妹相約看電影、喝茶，很是開心。只不過這樣的好心情沒持續多久，畢竟，她從小生長於戲台，過慣了熱鬧的群體生活，如今只剩與家人共處，難免覺得落寞寂寥。

而此時已擔負著家計的她，不只擔心只靠著買屋剩下的餘款過日子，會坐吃山空，更因為一身技藝無處展現，面臨「失業」的隱憂。

那時台視已開播，楊麗花買了一台黑白電視機，而電視上有王明山製作的歌仔戲，看著人家在螢幕上演，挑動著她滿身的「戲蟲」，讓她更熱切地懷念舞台。

「我幾乎看了一年的電視，就像失了戰場的將軍，無所適從。我也曾迫於經濟壓力，想跟小明明等姐妹嘗試做生意，但是每天晚上躺在床上時想法一大堆，天亮醒來不是被自己推翻，就是忘了，真正是台語說的『暗時全頭路，日時沒半步』。說到底，除了演戲，我們什麼都不懂，而我更不想放棄歌仔戲！」

所幸，祖師爺總看顧著她。一心念著歌仔戲的楊麗花，

終於盼到柳暗花明又一村，換個形式再唱歌仔戲！

六○年代初期，在電影、電視等新興娛樂的多重夾擊下，歌仔戲陷入空前危機。不過，電影、電視雖有節奏明快的優勢，但前者需要專程去戲院買票觀看，後者的電視機，在那個低消費能力的年代並不普及。而廣播是既普及又結合時代脈動的傳播媒體，於是有熱心地方戲曲的人士，想出透過廣播來播放歌仔戲的點子，果然一開唱立刻造成轟動。

正聲電台率先請來「天馬歌劇團」，每天分兩個時段共四小時播出歌仔戲，透過麥克風，歌仔戲優美的曲調傳遍大街小巷、農村海港，聽眾可以邊工作邊聽戲。尤其，因為播出時段是一般主婦準備中、晚餐的時間，所以家家戶戶幾乎都以歌仔曲調伴菜香，一時間，掀起廣播歌仔戲的狂潮。

二十歲的楊麗花，適時加入了「天馬歌劇團」，空中開

唱。她的音色優美、音質醇厚，透過廣播的強力放送，迅速吸引大批聽眾。

廣播只聞其聲、不見其人，所以不講求演員的扮相、身段與功夫，只有唱腔和唸白絕對不能含糊，這和戲台的表演模式完全不同。而且，戲台上一齣戲得有好多演員共同演出，廣播卻可大幅縮減人數，由演員裝出不同嗓音，一人分飾幾個角色。這些，對楊麗花而言，都是相當新奇的體驗。

「一開始我沒辦法變著嗓音分飾其他角色，曾經裝假音裝到失聲，但慢慢也學會了。最不能適應的，就是『演』的習慣，明明知道現場沒觀眾，大家也都是坐著唱戲，但是鑼鼓點響起，我一開口唱，手就像反射動作一般『比』了出去，當然，立刻就被人家擋了回來。」

對此，楊麗花自有定見。

「不能因為聽眾看不見，就只顧唱腔而忽視做功，因為唱功與做功若不能同時到位，聲音裡就流傳不出真感情。

所以，儘管別人笑，我自己也覺得好笑，但一開唱照樣隨著歌詞比劃，唱到悲苦的劇情時，淚水更猛在眼眶裡打轉。」

這樣的真情流露，聽眾當然能夠感受。

她動人的唱腔，透過麥克風全力放送，爆發強大感染力，吸引許多忠實的「花迷」，擠到正聲電台指名要看楊麗花。

楊麗花迅速走紅，母親最是安慰，告訴她：「以前也有很多觀眾喜歡看我，但妳比我強，因為廣播的聽眾連妳的面都沒見過，就那麼喜歡妳。」母親欣慰之餘，也叮囑她：「再努力的人，也需要有運氣相挺，運氣來了，就一定要好好把握！」

當時一起在「天馬歌劇團」的吳梅芳回憶說：「正聲電台的大禮堂，時常裡裡外外擠滿

廣播歌仔戲時期，楊麗花（中）與團員合影。

要看楊麗花的聽眾，劇團因此打鐵趁熱，陸續到各地公演。」

正因為廣播聽聲不見人的特性，所以演員挑選條件不同於戲台。有些電台的歌仔戲演員，嗓音雖然韻味十足，但扮相與身段卻未能得到觀眾喜愛。而出身戲台的楊麗花，不只歌聲好、觀眾緣佳，從小嚴格訓練的台風與身段，更讓她一舉手一投足，都流露出動人的韻致，所以現身後更是聲勢大漲，所到之處，萬人空巷。

一九六六年，是楊麗花歌仔戲生涯的重大轉捩點。

當時台視增開每週四午間時段播映歌仔戲，開放給四個劇團試演做評比，成績最優者可取得該時段的製播權。「天馬歌劇團」以《精忠報國》奪魁，楊麗花扮演的岳飛，扮相與演技都受到各方矚目，從此跨入螢光幕，和台視展開長達半個世紀的合作關係。

戲台上，觀眾越多楊麗花越淡定，但是第一次演電視，

她坦承有些緊張。因為，現場看到的，不是熱情的觀眾，而是冷冰冰的機器。

「那時候的演出是採直播，還要在固定的時間暫停，做切口來播廣告，現場導播一些專業上的手勢，我一時間無法適應。」

但楊麗花耳聰目明，歌仔戲的基本功深厚，再加上演出前一天都會反覆排練，所以很快就進入情況。唯一讓她較感心虛的，就是電視歌仔戲必須照著劇本演出，畢竟，她的正規學業沒唸兩年，要硬背那麼多生澀的台詞，並不容易。

「以前戲台演出，都是在了解故事大綱與角色特性後，就由演員自由發揮。現在要死背劇本，不但怕說錯台詞，更怕走錯位置，限制了靈活演出的空間。」

從小不服輸的個性，促使楊麗花加倍努力來克服自己的弱點，只要一拿到劇本，晚上就請大哥來教她。

「大哥教我怎樣把文字轉變成演出的台詞、教我了解其

中意涵，他唸一遍，我跟著唸一遍，反反覆覆，邊看邊學，很快就能上手。」

學習上，楊麗花從不滿足。劇本之外，也勤讀書報，以充實內涵。而直播看不到自己在鏡頭前究竟演得好不好，所以她會事先在家對著鏡子認真揣摩與練習，希望能將演出掌握得更好。此外，母親看播出後給予的寶貴意見，更是她演技成長的最大功臣。

「好笑的是，為了看我演出，幾十年來管他電視頻道增加了多少個，我阿爸阿母家的電視機，永遠定頻在台視！」

跨出生澀的第一步後，楊麗花的電視演出也漸趨行雲流水。從直播到錄影，從黑白到彩色，她與台灣電視歌仔戲的共榮前景，於焉開展。

有別於戲台的傳統歌仔戲，電視歌仔戲的妝容、服飾與道具，講求寫實。扮相俊逸、演技細膩入微的楊麗花，舉手投足間充滿魅力，輕易就傾倒電視機前的觀眾，許多「花

迷」更視她為心目中的「白馬王子」。

戲迷回饋給楊麗花的熱情，就像燎原的野火般，熾熱而迅速地擴散各地。那時每到週四中午直播時間，台視門口就擠滿蜂擁而來、想等楊麗花演完戲出來的「花迷」，讓八德路的交通幾乎打結。他們有的想一睹楊麗花廬山真面目、有的想索取簽名、有的想送補品禮物給楊麗花，再加上一麻袋、一麻袋湧進台視給楊麗花的信件，熱鬧滾滾的聲勢，相當震撼。

電視歌仔戲因為楊麗花這位動人的代表人物，一時間風起雲湧，看電視歌仔戲幾乎成了全民運動。台視當然知道挖了個寶，特地與楊麗花舉行盛大的簽約儀式，創下電視台直接與歌仔戲演員合作的新紀錄。短短時間內，楊麗花成了家喻戶曉的當紅歌仔戲小生，楊麗花三個字，也從此跟台灣電視歌仔戲畫上了等號。

當時的電視歌仔戲並非天天有，所以楊麗花還有時間出

去公演及剪綵，只是每次現身，戲迷瘋狂的程度，當真讓楊麗花有些不敢置信。

例如：南下公演須動員駐軍或警察來協助維持秩序、台北演出時戲院看台更擠到坍塌……。熱情的觀眾，常常在她演出中途，丟錢與首飾給她，甚至直接衝上台給她掛金牌；而在她穿著裝飾有羽毛的時髦洋裝去剪綵時，蜂擁而上的群眾興奮地想近距離觸碰她，卻在一陣東拉西扯後，把她衣服上的羽毛幾乎拔光。

每次想到「拔毛」事件，楊麗花就忍俊不住。

「衣服上的羽毛，最後只剩胸口這一撮，大概是他們怕『非禮』到我，才能倖存。當我要離開會場時，還聽到外頭沒有散去的人群中，有人興奮地嚷嚷著：我拔到楊麗花的毛了！」

楊麗花深切感謝觀眾的支持，她不介意新衣被毀，但很在意戲迷送紅包與金飾，所以誠懇地告訴熱情戲迷：「你們

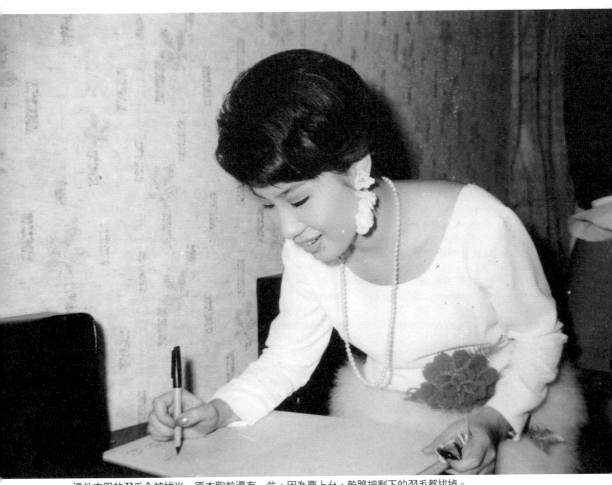

這件衣服的羽毛全被拔光，原本胸前還有一些，因為要上台，乾脆把剩下的羽毛都拔掉。

來捧場我非常感謝，但我有固定收入，千萬不要再送紅包或金飾！」

為了回饋觀眾的熱情，她閒暇時最常做的事，就是苦練簽名。

「把簽名練漂亮一點，這樣送簽名照給戲迷時，才有誠意。」

曾經，在高雄體育館演出時，她準備了一萬張簽名照，結果一下子就送光了。而這一萬張簽名照，是書寫並不快速的她，熬夜了好幾個通宵親筆所寫，執著的態度，顯露出她對成名的珍惜。

楊麗花氣勢如日中天，電影界豈能放過？在她跨入小螢幕隔年，就以歌仔戲《碧玉簪》作為電影處女作！

雖然同樣是歌仔戲，但電影的拍攝手法與電視並不相同，這讓楊麗花再次當起新生，認真學習新的表演方式。

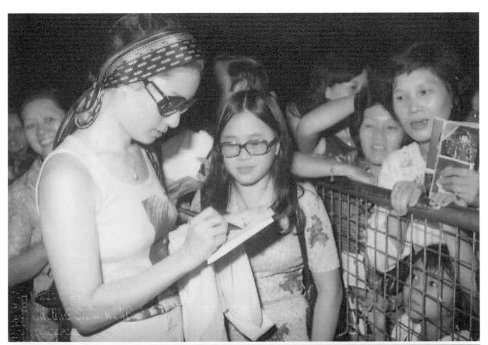

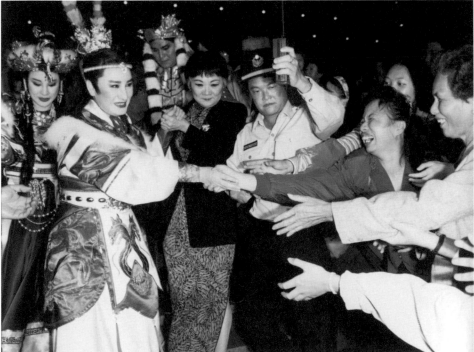

楊麗花與影迷互動。

「因為演慣了舞台，我的動作自然會大些」，雖然拍電視已學著收斂，但導演鄭東山告訴我，電影鏡頭有放大的效果，所以動作、眼神都要細膩，要寫實，否則鏡頭跟著我的大動作快速移動，觀眾會頭暈。」

妝容也是同樣的道理。

「舞台觀眾離得遠，必須強調濃妝。拍電視時雖然淡了些，但因為螢幕小，所以也還算濃。而電影化妝講求自然，最好畫了跟沒畫似的，不能有絲毫匠氣！」

在鄭東山細心指導下，楊麗花深切了解影、視及舞台的差異，努力汲取新知，甚至不恥下問地經常找燈光師聊天，以了解不同媒體的燈光表現技巧，厚實了日後製作歌仔戲的實力。

在大銀幕，不只歌仔戲，片商也力邀她演時裝戲。第一次拍攝的《雨》，因為顧慮觀眾不能接受楊麗花和男主角有親熱戲，片商找來自己的大姊剪短頭髮，學楊麗花反串演男主角；接著的《回到安平港》嘗試用真正的男主角，讓楊麗

花和魏少朋合作，但電影公司卻大炒兩人緋聞來做宣傳，讓楊麗花每次提及就正色撇清。而《張帝找阿珠》的張帝，則讓第一次看到張帝的楊麗花，差點倒彈。

「第一次看到他，整個人瘦伶伶的，眼角還下垂，哪有這麼醜的男主角？所以私下跟片商要求，我不演可以嗎？但片商說他是布景臉，越看越有人緣。經過合作，我才發現他不只歌藝好、有才華，人也很客氣、很有禮貌，我們相處愉快，和他當時的老婆阿蓮也結為好友。人不可貌相，我當時的反應，真是個負面教材！」

歌仔戲裡的楊麗花風流倜儻，很多戲迷對她產生移情作用，把她當夢中情人。而戲外的楊麗花因為慣演小生，個性也像男孩子一般，加上身扛家計，每天忙於工作，壓根兒沒想過交男友、做人家的妻子。

「直到我演第一部國語電影《我恨月常圓》，和關山扮夫妻拍結婚戲，當時身穿白紗的新娘打扮，感覺好新鮮、好

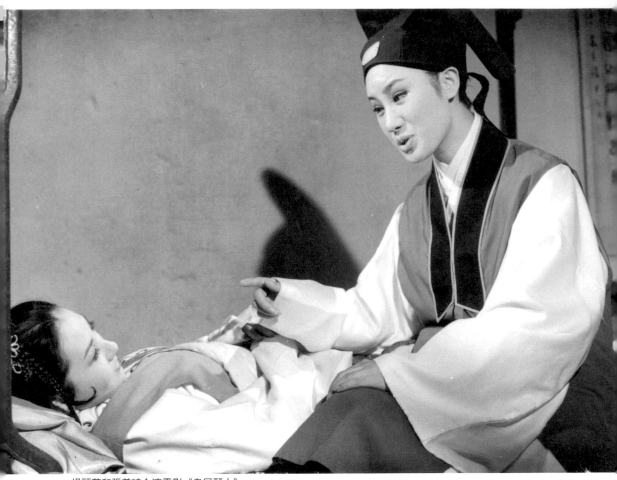
楊麗花和張美瑤合演電影《鬼屋麗人》。

漂亮，也讓我第一次思考到，我也該要結婚吧！」

這之後，她開始在私下場合做一些較女性的打扮，提醒自己，也提醒戲迷：楊麗花是一朵不折不扣的鮮花喔！

俗話說「人二腳、錢四腳」，人追著錢賺不容易，但是當錢主動找上門，賺錢就是輕而易舉的事了！

楊麗花爆紅後，除了一檔接一檔的電視歌仔戲、一場又一場的公演，還拍過二、三十部國語、台語電影，錄過自己算不清楚張數的唱片。但忙碌的工作，也考驗著她的體力。

「曾經，我在不眠不休地連軋三天三夜電影、電視後，因為撐不住疲累，所以在北投拍電影時，趁著空檔溜進拍戲租借的飯店日式房間，躲進衣櫥內想小寐片刻，哪知道這一闔眼，竟然足足昏睡二十四小時，讓劇組人員找我都快找瘋了。」

楊麗花橫跨影視歌三棲，當然有許多廠商爭相邀約拍廣告，然而面對白花花的銀子，她卻推辭再三，最後只因為人

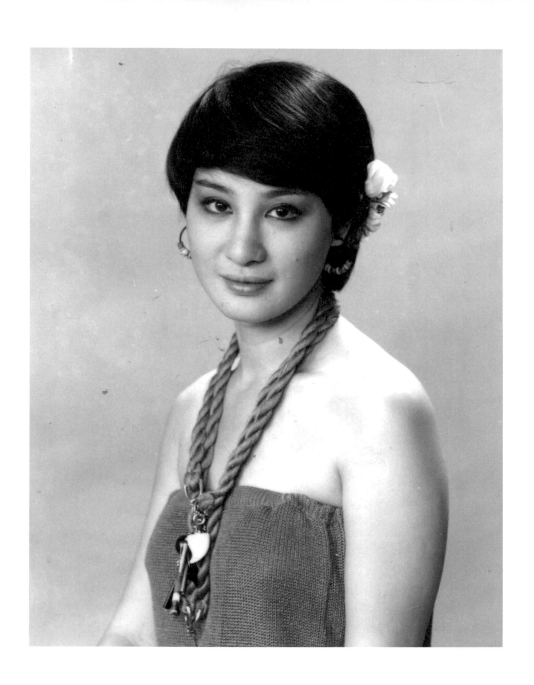

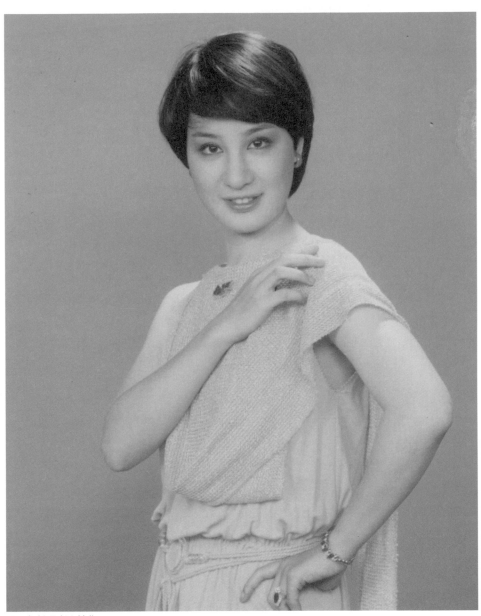

私下打扮逐漸女性化。

情，拍了張國周強胃散以及歌林電冰箱廣告。

「我始終認為不適合拿明星身分去為商品背書，所以後來不管再多的片酬、再大的人情，我也不為所動。」

楊麗花不拍廣告，但攸關民生的公益廣告，本著回饋社會的心態，她倒是來者不拒，舉凡防治登革熱、防颱、反毒、關懷青少年、關懷老人等等，拍了不少部。

楊麗花在台視，雖然一露臉就備受關注，演出也檔檔受歡迎，但並非始終順遂。畢竟，電視歌仔戲團的幕前幕後，是個龐大的組合，「天馬歌劇團」人力有限，必須整合多個歌仔戲團才能製作、演出夠水準的戲。而整合過程中權力旁落，掌權者只想捧自己的人，楊麗花即便迅速竄紅，演出仍不固定，讓不肯委屈求全的她，選擇默然離開。

雖然離開台視，但因為廣播、電影及公演不斷，楊麗花的名氣始終不墜。

不讓台視專美於前，中視於一九六九年成立後，也大張旗鼓招募四個歌仔戲團，網羅了許多幕前幕後的名角，給台視造成不小的壓力。這時，台視總經理周天翔驚覺台裡那個很會演小生的女孩，怎麼好久不見了？於是派人請回楊麗花，成立「台視歌仔戲團」，聘楊麗花當團長兼任製作人。

楊麗花當時才二十五歲，不敢貿然扛下這樣的重責大任。

「周天翔的鄉音很重，跟他說話像鴨子聽雷，但我還是找他推辭說：我只懂得演戲，沒有經驗也不懂得製作，做不來這樣的工作！」

周天翔堅信自己眼光，派了當時節目部副理聶寅擔任「台視歌仔戲團」的策劃，並派專人協助劇團的行政事務。

周天翔的器重，楊麗花感念在心，也激發起鬥志，慨然接受挑戰，成了電視史上第一位女性歌仔戲製作人。

楊團長「校長兼撞鐘」的全心投入，卻發現電視歌仔戲團問題多多，包括缺乏演員培訓機制、編導人才嚴重缺失、

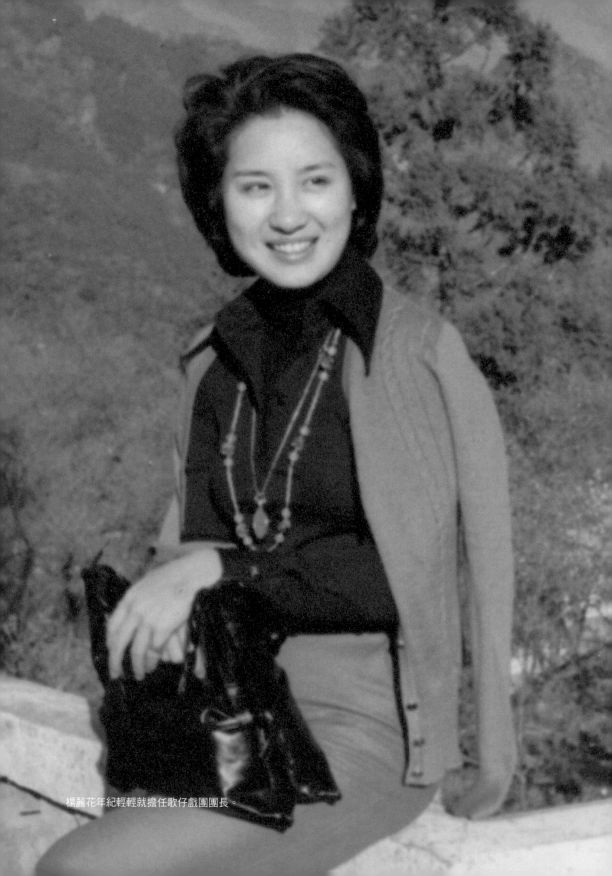

楊麗花年紀輕輕就擔任歌仔戲團團長。

戲團無法制度化等等，讓她慨嘆：「寧帶一營兵，也不願帶一個小戲班。」但她嘴裡這麼說，骨子裡不服輸的個性，卻激勵著她全力迎戰。她凡事以身作則，私下裡雖活潑爽朗，但工作起來卻一絲不苟。

「我不懂什麼大道理，只知道做任何事都不能馬馬虎虎！」

黑白電視於一九七一年變彩色，而第一齣彩色歌仔戲，就是楊麗花主演的《相思曲》。為了因應傳播媒體的日新月異，她除了在服裝造型上下功夫，更努力提升戲劇品質，為傳統歌仔戲開創新局。

這一年，華視也開台。在台視、中視、華視三分天下的需求下，電視歌仔戲團如雨後春筍般林立，讓競爭更加白熱化。周天翔盱衡全局，找楊麗花商量，捐棄門戶之見，把友台菁英如葉青、柳青、小明明、許秀年、王金櫻、青蓉、林

美照、柯玉枝、洪秀玉等等都找來台視，於一九七二年成立「台視聯合歌仔戲團」，楊麗花再任團長，陳聰明擔任戲劇指導，終結歌仔戲的戰國時期。而楊麗花本著尊重優秀同儕的心態，也邀請葉青、柳青一起擔任製作人。

「台視聯合歌仔戲團」的第一檔戲《七俠五義》，由楊麗花扮展昭、葉青飾白玉堂，兩人扮相各具風采，劇情緊湊，一推出就造成空前的轟動。不過，就像當初「天馬歌劇團」進軍台視後衍生的問題一樣，合作沒多久，相關的矛盾就陸續浮現。其中，尤其以楊麗花和葉青被炒作「王不見王」的話題，最是甚囂塵上。

「我跟葉青其實一點問題都沒有，但外面的炒作沸沸揚揚，搞得我們也很尷尬。還好，後來我們有機會在私下場合把話聊開，大家還是好朋友！」

因為整合多個戲團菁英，「台視聯合歌仔戲團」雖然名為聯合，其實是各擁山頭，每個團有各自擅長的戲路，表演

與風格各異其趣，所以真正合作的戲碼並不多，最後更乾脆由各團輪流製作。演變至此，缺乏編導人才的楊麗花班底明顯吃虧，讓她充滿無力感。

「工作問題好解決，但複雜的人事糾葛卻讓我束手無策。回顧那段絢麗、繁忙的日子，我雖然賺到了名跟利，但也因為盛名所累，平添許多紛擾，讓自己的快樂，一點一滴從指縫間流逝。」

身心俱疲的楊麗花，在「台視聯合歌仔戲團」成軍三年後，選擇再次告別台視。期間除了公演、拍電影，就在她入股的「青葉餐廳」看店。

而「台視聯合歌仔戲團」由於缺乏規劃與革新，加上當局對閩南語節目時間與時段的限制、廣告榮景不再等等不利的因素，在楊麗花退出不到兩年，也宣告解散，電視歌仔戲一時為之沉寂。

其實，楊麗花始終無法割捨歌仔戲，但當時大環境對閩南語節目的圍限，以及表演上的難以突破，才讓她在有志難伸的情況下，選擇離開。然而這段沉潛期間，正是楊麗花歌仔戲生涯的一個重大轉折。

楊麗花經常調出自己演出的錄影帶來看，她反覆審視，卻越看心裡疑問越多。

「歌仔調是歌仔戲的主要特色，但每集招頭去尾剩二十幾分鐘，只能唱三、四首，太多了劇情無法推展，該如何解決？皇帝出場時一旁的太監、衙門審案喊『威武』的衙役，總是那麼一兩個，太不稱頭了吧？服裝不考究朝代，熟悉歷史的觀眾不覺得離譜嗎？……」

她的這些疑問，也正是當時電視歌仔戲的問題關鍵。

在楊麗花坐鎮「青葉餐廳」修習社會學，也潛心研究歌仔戲的問題期間，三台則為爭搶廣告大餅，節目、新聞各出奇招。鏖戰中，台視想起楊麗花曾經帶來的榮耀，因此派出

節目部經理何宜謀上門，力邀楊麗花復出。

心繫歌仔戲的楊麗花，那些年只要一得空，就不自覺地構築創新的藍圖。何宜謀幾番懇切遊說，激發她一展改良電視歌仔戲的雄心大志，因此在她規劃出改革雛形後，於一九七九年再掌「台視歌仔戲團」，為電視歌仔戲帶來空前的變革。

「我不再消極的因應情勢，而是對症下藥，積極去突破！」

楊麗花首先解決過去常讓自己掣肘的編導問題，請來文字功力深厚的狄珊編寫新劇本，並邀重量級的歌仔戲導演陳聰明掌鏡，三人針對曲調、劇本、服裝、化妝與拍攝手法等等，不斷地研究改良，更充分運用電視特性，來呈現曲藝之美。

改變的第一要務，是以實物取代寫意，舉凡劇本描述的景物，務求盡量呈現。例如朝堂上文武百官、衙門審案時的衙役，都須有相當的人數撐場；豪門世家除了富麗堂皇的景致，骨董字畫等道具也不能因陋就簡。此外，每齣戲的主角

造型與服裝，都要考究時代背景、多所變化；哭調較拖時間盡量少唱，改唱輕快短小的歌仔調，而且經常變換曲調，在戲味與節奏間求取平衡；而歌曲除了唱功，必須搭配樂器、曲調與歌詞，她邀請歌仔戲音樂推手曾仲影來重新編曲、創作，並請知名國樂團來錄製一整套的配樂，增加質感。

楊麗花大刀闊斧的電視歌仔戲改革，雖有保守人士質疑電視歌仔戲不是歌仔戲，而更趨近閩南語連續劇，但她並未背離傳統太遠，反而讓這傳統藝術更易發揚、層次更見提升，因此質疑聲浪漸歇。在廣大觀眾的擁護下，在台視大力支持下，楊麗花賦予歌仔戲不同往昔的骨肉架構，全力精緻化！

楊櫫改革大旗再出發，楊麗花不只滿足舊雨，更籠絡不少新知，讓收視率節節高攀，因此播出時段由午間晉級調到晚間七點。她的高收視率，就像台視的一盞明燈，照亮了緊隨其後播出的晚間新聞，而爭相託播的廣告，更滿溢到其他冷門時段，讓台視上下奉她為「鎮台之寶」，樂享單月領單

楊麗花曾為台視帶來豐厚的收益。

薪、雙月領雙薪的豐厚收益。

「電視歌仔戲是群體藝術，能夠成功，是所有幕前幕後工作人員群策群力，絕不是我個人的功勞。」

飽實的稻穗會下垂，聲勢如日中天的楊麗花，越加懂得謙和自省。在不斷的沉潛、成長後，不只視野更寬闊、格局也越來越大。

「以前，我一心只想當個紅小生，想的都是怎樣把戲演好等攸關自身的事；而現在，我更關注歌仔戲的突破、創新、研發以及薪傳！」

楊麗花秉持「好，還要更好」的信念，全心投注歌仔戲，並籌設歌仔戲訓練班，矢志傳承歌仔戲薪火。她的貢獻，讓當時的台視總經理石永貴由衷感佩，於一九八一年把「台視歌仔戲」改為「台視楊麗花歌仔戲團」，外間更直呼為「楊麗花歌仔戲」，將楊麗花歌仔戲品牌化。

歌仔戲在外界眼中，一直以來只是一種難登大雅之堂的庶民娛樂。而楊麗花精緻歌仔戲不只在電視上所向披靡，更得到藝術圈熱烈迴響，一九八一年二月受新象國際藝術節邀約，開啟歌仔戲登上國家藝術殿堂先河，受邀在國父紀念館公演《漁孃》，再度提升歌仔戲層次。

《漁孃》相較於其他電視歌仔戲，題材較新鮮，而且劇情曲折離奇，戲劇張力大，容易牽動現場觀眾情緒。只是，劇中主人翁情緒轉折極大，在偌大的舞台上，如何凸顯其內心戲，讓楊麗花不得不反覆思索。最後，她決定以抽象的布幔做背景，讓舞台盡量簡單，觀眾注意力自然能集中在演員身上。

「那些年的電視歌仔戲，總力求場景道具寫實，此番卻在舞台上回歸早期的寫意風格，這又是一大轉變。」

庶民娛樂上國家藝術殿堂的成果，大家都在注目。而爆滿的票房、酣暢淋漓的動人演出，說明楊麗花的魅力無人能及。當時以市長之姿在台下看戲的李登輝，轉任台灣省政府

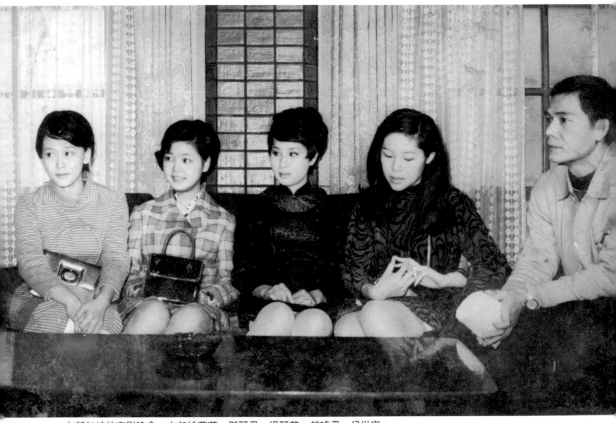

在新加坡的宣慰晚會，左起姚蘇蓉、鄧麗君、楊麗花、趙曉君、侯世宏。

主席時，就兩度邀約楊麗花下鄉巡迴公演，慰勞農漁鹽礦等基層民眾，與廣大鄉親做最直接的互動。

「配合政府介紹農漁新知與政策宣導，兩次下鄉在田間、海港巡演二、三十場，讓我深切感受到歌仔戲的另一種價值。」

於是，在當時副總統謝東閔召見鼓勵、行政院長孫運璿嘉勉邀約下，「楊麗花歌仔戲團」打著「輸出中華文化」的旗幟，飛赴美國、日本等地宣慰僑胞、凝聚僑胞向心力，更讓外國人欣賞到歌仔戲這地方戲曲所傳遞的優美情韻，把台灣文化推向世界各角落。

楊麗花承擔著歌仔戲的榮耀與責任，因此，傳承薪火的構想，也在心中醞釀多時。

一九八一年第一期學生開課，因為學生多來自南部，生活不易，所以台視提供經費與訓練室，楊麗花則視情況幫忙

安排居所與工作。

「我挑選學生，首重唱腔，其次才看是否上鏡。訓練一年後，我會安排學生演出，但能否出人頭地，還得看個人造化。」

首期學生有潘麗麗、紀麗如等等，第二期則有葉麗娜等人，而楊麗花視為接班人的陳亞蘭，則是在兩期學生交替之間，空降而來。她開班授課，成績斐然，連大學的歌仔戲社團都想邀她去演講、授課。

「我沒唸幾年書，雖然有實務經驗，但是缺乏理論基礎，加上我表達能力不夠，教書講課這麼嚴肅的事，我實在沒把握。所以，最後是以座談會的方式，讓那些高級知識分子了解我的工作觀和歌仔戲的展望。」

而復出籌備《忠孝節義》的過程中，她深深感受到歌仔戲幕前幕後人才幾乎斷層，因此以「我是楊麗花」為名舉辦十場海選，再次為歌仔戲的薪傳而努力。

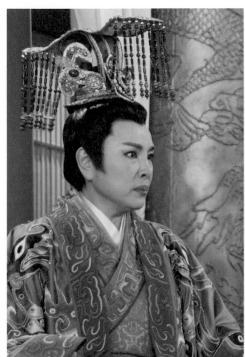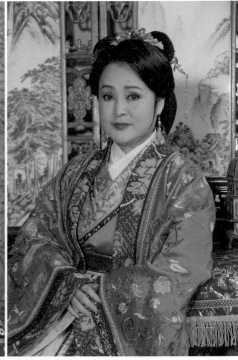

楊麗花歌仔戲劇團第一期麗字輩學生紀麗如（左）、黃麗惠（右）。

楊麗花歌仔戲劇團第一至三期學生。

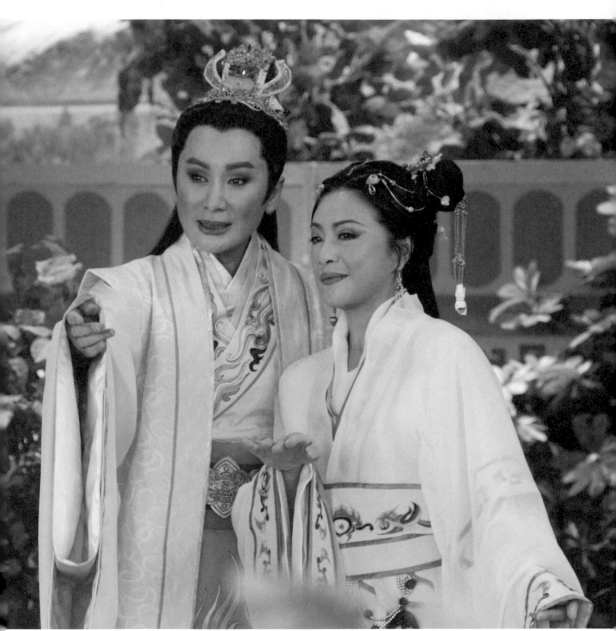

空降部隊陳亞蘭與第二期學生葉麗娜。

「電視的拓展力很強，希望這次訓練出來的學生，可以代代相傳下去！」

人才凋零，肇因於缺乏舞台，而非歌仔藝術的魅力不再。這點，從海選報名情況的熱絡可見，尤其此番的報名學生更國際化，取捨更難。

「參加海選的學生，有德國人、有東南亞的、大陸的，還有三歲小孩，想到歌仔戲人才凋零的此刻，有這麼多國際人士願意參與，還有小小的歌仔戲幼苗等待栽培茁壯，真的很高興也很安慰。」

楊麗花在大陸沿海擁有廣大戲迷，來自大陸的參選者都很優秀，但因考慮到日後拍戲的工作證問題，只能成為遺珠。

戲還沒拍，就如此耗費精神、體力甚至金錢來網羅人才，只因楊麗花動心起念全為歌仔戲的傳承。正因為如此，在學生的盛大拜師典禮過程中，所有人都因為感動而落淚。

此次徵選學生，第一條件是品德。

「技藝可以慢慢訓練，所以我優先考慮的是人品。」

短短時間的接觸，如何看出品德好壞？陳亞蘭說：「阿姨看人很準，選角更是眼光獨到。像她定一個主要角色，我們大家看那女生，都覺得不算好看，怎麼能擔綱這麼重要的角色？阿姨斬釘截鐵說：不要懷疑，扮上妝就好！果然，那女生一扮好妝，簡直美呆了，大家都被阿姨的眼光所絕倒。」

入選的學生，多為各地民戲團的菁英，但卻沒有電視演出的經驗，因此楊麗花全神投入，教導身段，更指導鏡頭語言。有回為了一場戲，楊麗花特地提前一天開棚搭景，讓學

歌仔戲選秀節目「我是楊麗花」挑選出來的學生。

生練習走位，她親自盯在現場指導，結果這場戲從下午教到隔天清晨四點，她的認真與投入，令人感佩。

歌仔戲是楊麗花的事業，也是她的生活。因此，即便與洪文棟結婚後，她依然全心致力於精緻歌仔戲的推動與改革。她用緊湊的劇情，考據且精緻的服飾、布景陳設，加強音效，甚至在表演上參酌其他戲曲所長，大幅改良電視歌仔戲，希望讓歌仔戲的路走得更寬廣。

「我看平劇、越劇、粵劇、豫劇、崑曲，也出國看日本能劇、莎翁名劇、音樂劇等等，藉以開拓自己的想像空間，激發靈感，甚至觸發某種潛能，對創新歌仔戲有極大的助益。」

楊麗花不畫地自限，而當局長年對電視節目語言型態的桎梏也告鬆綁。因為她，電視歌仔戲以往每集只有半小時的篇幅，擴大了一倍，更史無前例地以《洛神》登上黃金八點檔。面對這樣難得的機會，她決定跨越歌仔戲的視野，請來

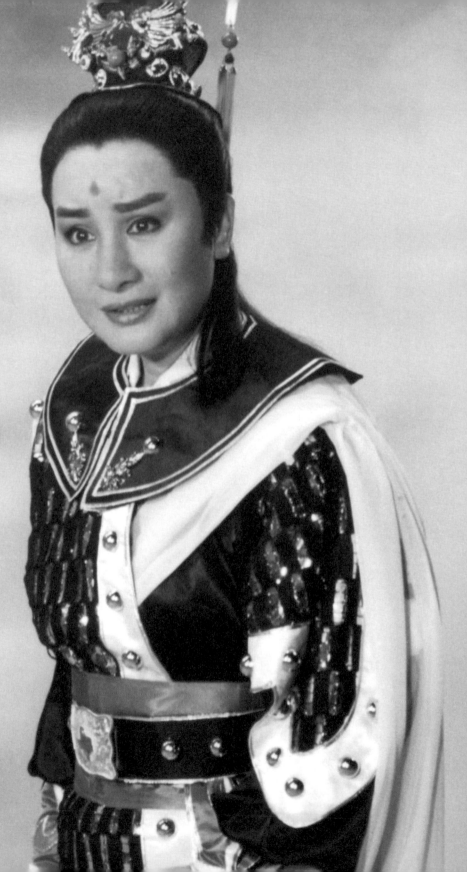

《洛神》劇照。

國語古裝劇導演宗華執導、有舞蹈及廣東大戲基礎的馮寶寶擔任女主角，以歌劇的定位來呈現《洛神》。

一九九四年初，《洛神》盛大在台視八點播出。只是，當時三台八點檔線上，中視是常勝軍瓊瑤的《梅花三弄》，華視是如日中天的《包青天》，《洛神》中途迎戰，雖然讓原本被打得招架乏力的台視八點時段，提升不少收視率，卻也讓首次挑戰八點檔收視習性的楊麗花，因為無法超越友台而落個「叫好不叫座」。

「雖然有點洩氣，但我本來的目的，就是為了突破歌仔戲過去在時段以及篇幅上的限制，並且提升歌仔戲的質感。這些，我已達成。」

在《洛神》打破法規囿限與收視習性後，電視歌仔戲的播映時段與篇幅也更為多元。像一九九六年的《四季紅》，就以每集九十分鐘的篇幅在晚間九點檔播出，楊麗花確實為電視歌仔戲謀得更廣闊的生存空間。

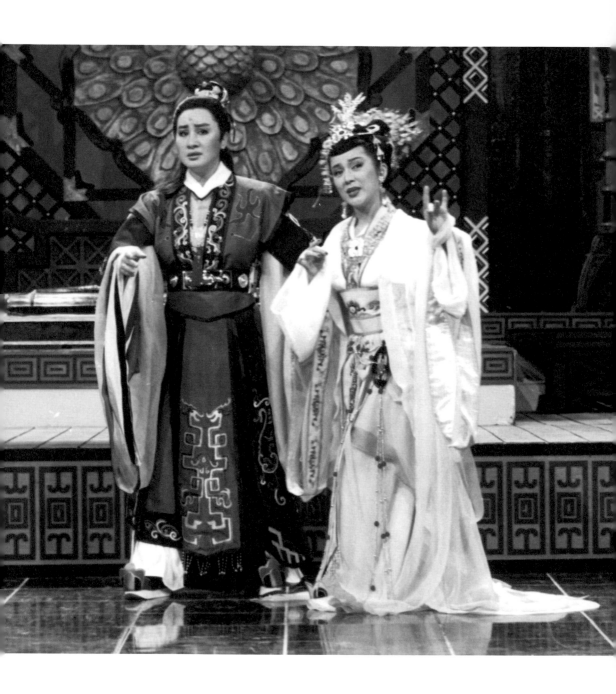

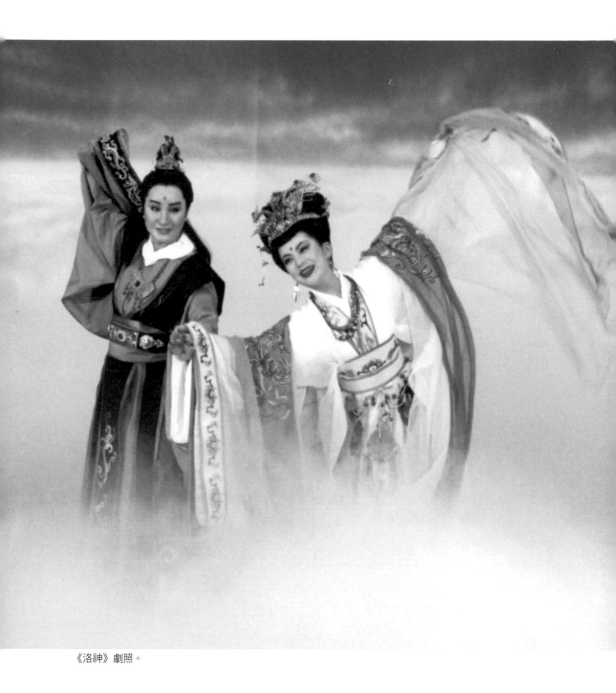

《洛神》劇照。

而二○○三年的《君臣情深》，則是當時台視八點檔重頭大戲，超高的收視率不只爭回《洛神》失利的面子，更贏得金鐘獎肯定。當時，台視曾要求楊麗花延長集數，但楊麗花表示這不是邊拍邊播的戲，不願意為了延長而延長，以確保自己講求的精緻招牌。

楊麗花在台視演過一百四十幾齣歌仔戲，擁有廣大的觀眾群，而觀眾們更愛她的大型舞台公演，可藉以跟偶像近距離的交流。楊麗花當然重視這樣的互動機會，因此每次公演，必定做好最完善的準備，務求不辜負觀眾的支持。

一九八一年楊麗花在國父紀念館以《漁孃》造成轟動，而國家劇院落成後，更多次受邀上演精雕細琢的精彩戲碼。一九九一年她推出蕩氣迴腸的《呂布與貂蟬》，一九九五年則以《雙槍陸文龍》回味自己十六歲初挑大梁的滋味，千禧年以大量演唱歌仔調的《梁山伯與祝英台》再展風華，二

○○七年則一人飾三角地推出《丹心救主》。而台北最大的室內表演場所小巨蛋，楊麗花也沒錯過，二○一二年攜陳亞蘭攻蛋，以《薛丁山與樊梨花》給觀眾留下美好的回憶。

楊麗花因歌仔戲而紅，歌仔戲則因楊麗花而昌盛，兩者密不可分。

「我這一輩子因為歌仔戲而收穫豐盛，因此總想在有生之年，對社會多所回饋。」

此番拍攝《忠孝節義》，為戲再訓練新一批的學生，除了想藉戲端正社會風氣，更想為這個漸趨式微的本土文化，延續薪火的傳承。很多好友不忍見她一把年紀還親力親為的操勞，總勸她「放手」，但一輩子浸淫在歌仔戲裡，面對如同生命的歌仔戲，她怎麼放得了手？

「既然要做，就要本著專業與良知做到最好，才對得起歌仔戲、對得起觀眾！」

忠於歌仔戲、忠於觀眾，正是她此生職志！

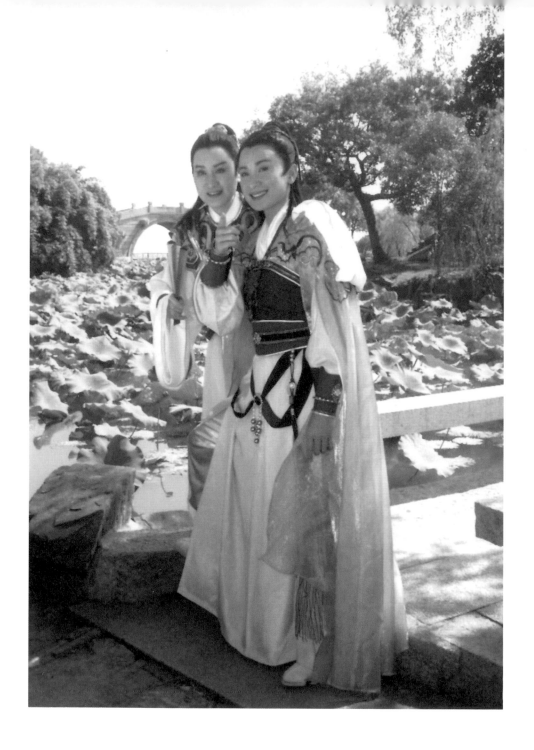

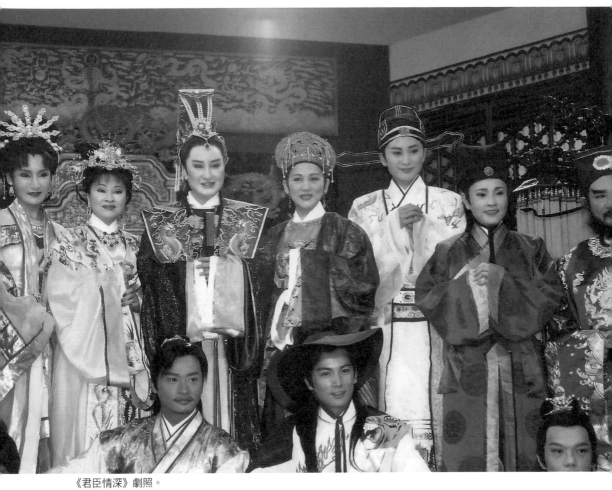

《君臣情深》劇照。

《君臣情深》劇照。

《梁山伯與祝英台》公演劇照。

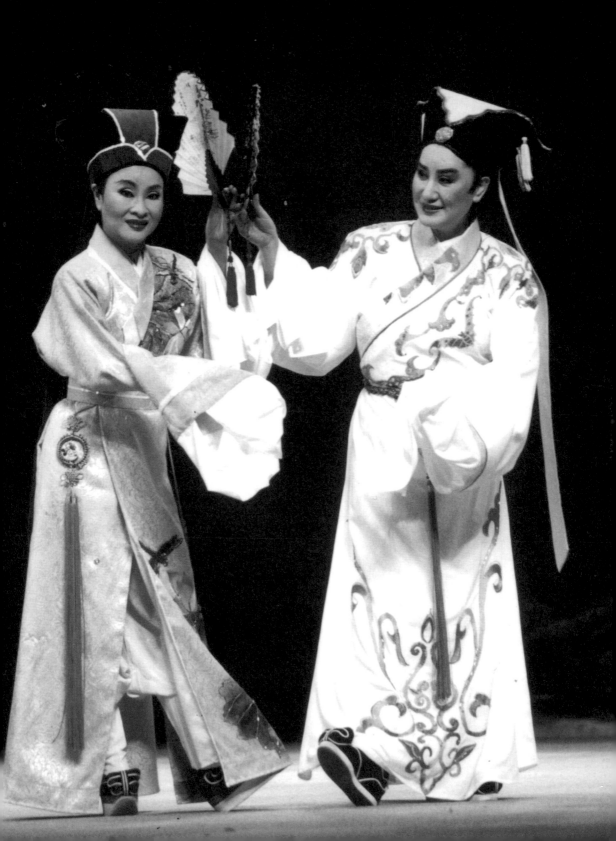

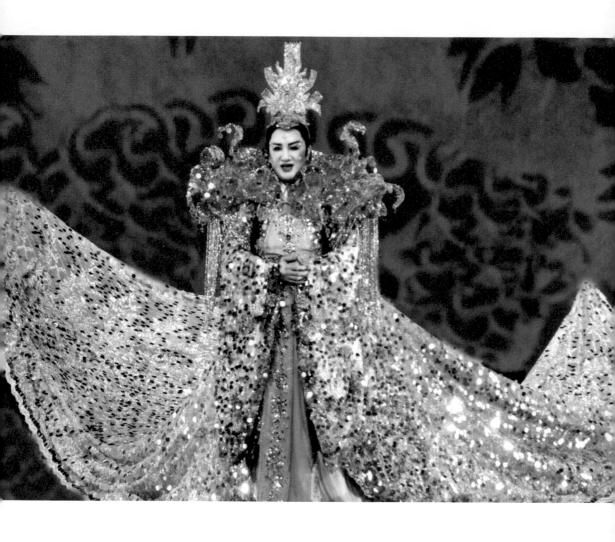

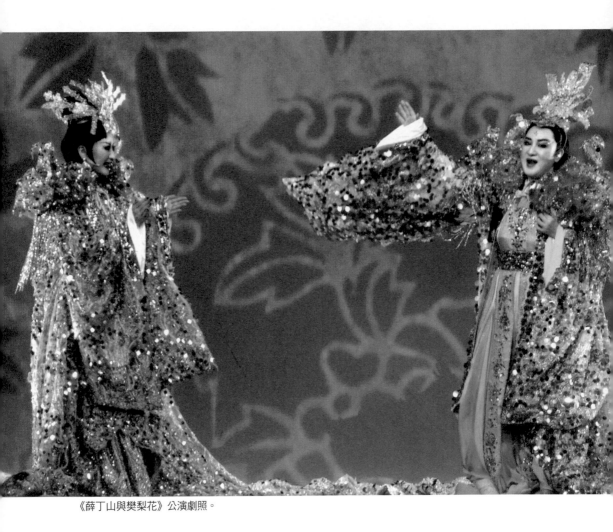

《薛丁山與樊梨花》公演劇照。

楊麗花———孝

楊麗花從小個性像男孩子，每當戲一散場，就跟戲班其他孩子在戲台上奔跑嬉鬧，八、九歲了還沒意識到男女的不同，天一熱就學男生脫光上衣，只穿條燈籠短褲到處瘋。林火焰哪容女兒如此不成體統，訓斥未果，抓起演戲用的馬鞭就追打，在她背上抽出一道火辣辣的鞭痕，痛得她在心裡暗罵：「臭阿爸！臭阿爸！以後賺錢不給你！」

但事實正好相反，不只孩提時期的演出酬勞全歸父母，成名後也是由她奉養父母，前後算來達一甲子，難怪百歲升天的林火焰，生前不只一次既欣慰又感慨地說：「沒有人吃女兒吃這麼多、這麼久！」

有能力、有機會奉養父母，是楊麗花此生最感恩的。畢竟，父母於她，不只有生身、養育之恩，更是她在歌仔戲生涯發光發熱的指導名師，她的一切，全來自父母。

「我阿爸、阿母，一個扮黑臉，一個扮白臉，從做人處事到歌仔戲的表演，對我影響深遠。阿母從來不打罵小孩，

楊麗花的 忠孝節義 THE TIMELESS VIRTUES ── 094

阿爸會先勸說，幾次不聽就打了。就像那次不聽勸，一昧貪圖涼快，又覺得其他孩子可以不穿衣服，為何我不行？但是挨了鞭子吃痛之後，我就不敢再野了，慢慢去理解男女有別的分際。」

楊麗花的歌仔技藝，師承父母，那是因為歌仔戲這個台灣在地的劇種，源自宜蘭縣員山鄉，而她正來自這發源地的歌仔戲世家。

早年民風保守的農業社會，戲班旦角多為男性反串，稱為乾旦。楊麗花的外公擅演乾旦，人稱「阿食仔旦」，在宜蘭組有「新榮陞北管子弟團」，除了演出，也開班授課。而林火焰正是他的徒弟，學的也是乾旦。

不過，農忙時期男子必須下田工作，所以「阿食仔旦」並不反對自己女兒學戲，讓女兒在人手欠缺時上台票戲。其中，天資聰慧的六女兒楊好，很快就成為戲班的主力小旦。

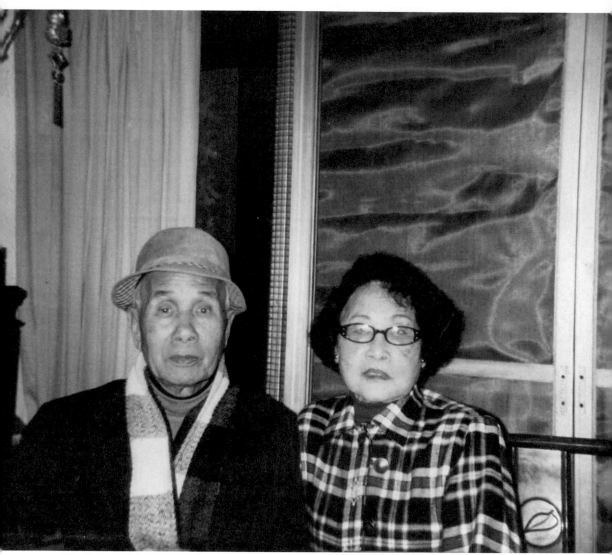

楊麗花的父親林火焰與母親楊好。

左起葉麗娜、楊麗花的父親、楊麗花的母親、陳亞蘭、紀麗如，前排小孩為紀麗如的女兒。

林火焰和楊好這對師兄妹，因為一同學戲、一同演出，朝夕相處而譜出戀曲，只是兩人的戀情，無法讓身為班主的「阿食仔旦」認同。

「外公之所以不同意他們交往，綜合阿爸、阿母聊天時得來的印象，是因為阿母當時才十八歲，而大了阿母八、九歲的阿爸，是蹺家來學戲的，所以外公儘管覺得這個徒弟不錯，但不是女婿人選，因此愛女心切的他，強加反對。」

愛情至上的楊好與林火焰，在無法得到長輩祝福的情況下，選擇上演私奔的戲碼，漂泊外地以演出內台戲謀生。

由於內台戲不興乾旦，於是林火焰改唱老生或三花，而楊好則取藝名為「筱長守」，改唱小生，沒想到兩人戲路這一翻轉，竟然大受歡迎。於是，這對愛侶隨著戲班一站一站地流浪演出，儘管辛苦，但卻甜蜜，直到孕育出愛情結晶，終於獲得了長輩的諒解。

上有一個哥哥，下有兩個弟弟、兩個妹妹的楊麗花，是在母親結束晚場戲劇的演出後，出生於後台。

「一齣戲要演兩個多小時，晚場七點開始，阿母說她大約八、九點開始陣痛，但她強忍著疼痛演完大結局。只是，當她退到後台，產婆還沒請到，我就等不及報到了！」

產婆沒到，戲班一位有經驗的女團員，趕緊頂上幫忙接生。她在油燈昏黃的光線下，驟見女娃兒頸上繞著臍帶，像是掛著亮澄澄的金項鍊，直呼：「這個囝仔以後一定會好命！」

那是中日戰爭未歇的動盪年代，一般百姓能圖個溫飽已是知足，「好命」兩字，楊好和林火焰哪敢奢求？不過，懷胎十月過程中，楊好為了生計在全台戲院間辛苦地「過位」奔走，演出時情緒隨著劇情的大悲大喜而波動、身體更因角色的舞槍弄棍而極度勞乏，但肚子裡的孩子卻始終乖乖配合，沒給困頓的母體增加困擾，即便出生那一刻，母女倆也

搭配得天衣無縫，所以，這女娃兒必定是個貼心的孩子！

臍帶繞頸，有著一定的危險性，但小女娃兒順利誕生。

而在她幾個月大時，又遭遇一次驚險。

「戰爭期間常有轟炸，有次阿爸抱著我躲空襲，我受驚大哭，但空襲躲藏哪能出聲，所以阿爸用手搗住我的嘴，只是他手大，一掌連我的鼻子也搗住了。當緊張稍緩，阿爸感覺懷中的孩子不太對勁，低頭一看才發現我臉色都變了，趕緊幫我拍打順氣，才沒活活被悶死！」

連闖險關的楊麗花，果然是個貼心的孩子，懂事後不只成為父母的小幫手，常常背上揹一個、手裡牽一個的照顧弟妹，就連父母的婚事都積極促成。因為，當年私奔的父母，長年忙於生活，始終沒有辦理結婚手續，所以孩子們一直跟著母親姓楊。

「我去菲律賓公演時，護照上的名字就是楊麗花，回來後我扛起家計重擔，催促已經賦閒的阿爸阿母去辦手續，但

是他們總認為兩人感情好就好，二十餘年都過去了，何必麻煩，所以一天拖過一天。後來我透過認識的警察，嚇唬他們說要罰錢，他們才乖乖去辦手續，我們也得以認祖歸宗改姓林。」

不過，精通姓名學的舅舅說，「林麗花」比較適合當家庭主婦，而「楊麗花」不但星運亨通，而且越老越值錢。果然，以「楊麗花」為藝名的她，成就無人能出其右，在華人世界，「楊麗花」三個字就是歌仔戲的代名詞。

楊麗花和父母親緣分深厚，不管姓林、姓楊甚至「不小心」姓了王，都拆散不了彼此的關係。

說到姓王，很多老朋友都會暱稱楊麗花為「王阿洛」，那是因為她三歲時走失，被一位王姓伯伯撿到收留，因為問不出她的名字，因此取名「阿洛」。

「我從小愛看戲，有一次戲班到南部演出，場場爆滿，

我也場場擠在台前看。那天看戲，台上媽媽哭，我跟著哭；媽媽笑，我跟著笑，看得相當入迷。散場時，人擠人的往外移動，還沒回神的我，迷迷糊糊地一路被推擠出戲院大門，並且不自覺地跟著人群越走越遠。待猛然發覺，才發現身邊沒有半個熟人，更不知道自己身在何處？」

當時連話都說不清楚的楊麗花，霎時慌亂起來，本能地放聲大哭。

「印象中有很多人過來關心，但是我就只會哭，人家根本問不出所以然。後來一位好心的伯伯把我帶回家，一住就是好幾個月。」

女兒不見了，楊好與林火焰急得像熱鍋上的螞蟻，不只他們瘋狂地四處尋找，戲班其他同事，也分頭協尋，奈何用盡各種方法，卻始終音訊杳然。而戲班的演出合約一到，他們必須遷移駐演，饒是楊好天天以淚洗面，也不得不為生計而離開。

幾個月後，楊好、林火焰隨戲班回到鄰近傷心地的戲院演出，夫妻倆才計畫著如何再擴大地毯式的搜尋，怎料幾個月不見的女兒，竟又奇蹟般地蹦回了後台。

「王伯伯也很愛看戲，那天聽說不遠的戲院有新的戲班來演，所以帶我去看戲。我一進戲院，看到那些布景好熟悉，再定睛一看戲台上演出的人，啊！那不是我阿母嗎？當下興奮得鬆開王伯伯的手，跳著跑著往後台奔去！」

從傷心無助到失望的楊好，也曾經想著「這個囝仔可能跟我無緣」，企圖以此緩解心中的難過。孰料隨戲班繞了一大圈，竟然還能跟女兒戲劇性的重逢，當下夫妻倆激動得涕泗縱橫，不顧馬上又得上場演出，衝上前緊緊抱住女兒，深怕這個囝仔一眨眼又不見了。

楊麗花四、五歲時，父親不慎染上痢疾，忽冷忽熱情況嚴重，病情拖了一段時間未見好轉。楊好要演出、要照顧病人，還要照顧楊麗花兄妹，體力實在不堪負荷。焦頭爛額

站立者右起第8位是楊麗花的母親，第9位是楊麗花的父親。

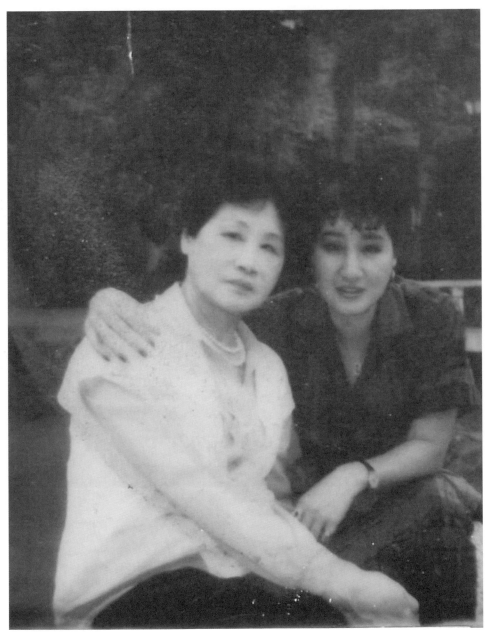

楊麗花與母親合照。

中，只好答應一對即將離團他去的未生育夫妻，把楊麗花送給他們當養女。

雖然是熟人，但此時楊麗花已約略明白「送人」的意義，因此在對方買來揹巾帶著她離開戲班時，她一路掙扎一路哭，即便對方帶她去買糖果、買漂亮的新衣服，她的淚水始終沒有停歇。

「還好，我阿爸一醒過來，知道我被帶走，立刻問明地點趕來抱我回去，並且嚴正聲明：再苦！孩子也不送人！」

兩度分離又重聚，更加深親子間的情感。尤其在楊麗花辭學留在戲班專心學戲後，林火焰和楊好的角色，除了父母，也是嚴師，緊密地和楊麗花聯繫在一起。

「阿爸最重品德教育，總用閩南俚語教我做人處事的道理。譬如用『吃果子拜樹頭』，告訴我飲水思源的道理；『偷抾偷捻，一世人缺欠』，說人不可因貪婪而有不正當的

小動作，該是你的就是你的，否則用不光明手段取得，一輩子一樣匱乏……」

父親的教導，深植楊麗花腦海。正因為她深諳飲水思源的道理，知道自己一生成就來自歌仔戲，因此至今還在為歌仔戲、為喜愛歌仔戲的觀眾付出。而不貪不取，一直是楊麗花自律的準則。有回到大溪漁港買魚，她選了幾隻墨魚交給魚販處理，女魚販不慎弄破墨囊，雪白魚身當場染黑，洗都洗不掉，一旁有人起鬨：「哇！舞軋烏覓麻（搞得烏漆麻黑）誰要買啊？」魚販懊惱也自責，遞過墨魚的同時，抓了兩尾炸彈魚另裝一袋說：「這個補償您！」楊麗花付錢說聲：「不用啦！」只接過墨魚轉身就走。她告訴同行友人：「人家做的是小本生意，賺錢不容易，墨魚黑了只是不好看，並不是不能吃，怎能貪人家便宜呢？」

而戲台上母親的風采，一直讓楊麗花神往。她之所以打小立志演小生，除了戲台上小旦扭捏作態的模樣，不合自己

的個性，最重要的原因就是她崇拜母親、以母親為榜樣！

「我阿母一出場，就能吸引所有的目光。她打著摺扇、甩起水袖，演出風度翩翩的書生時，身段真是優雅迷人；和小旦眉目傳情時飄遞過來的眼神，連我都會怦然心動；而頭戴翎帽、戰袍後插著旗子、手舞長槍的武生架式，更是帥呆了！」

楊麗花獨特而渾厚的嗓音，全拜母親教導「哈」著練習所賜。

「阿母說唱戲一定要練丹田，這樣『哈』著練習，氣才會流暢。而戲台上笑聲的厚薄跟轉折，可以表現不同角色的性格與心境，像得意時爽聲

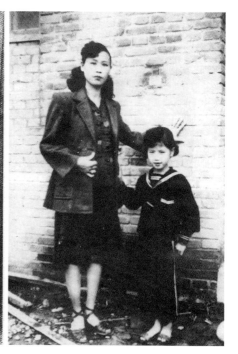

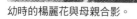
幼時的楊麗花與母親合影。

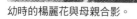楊麗花的

朗笑、失意時是苦笑、心存歹念會奸笑、有苦無處訴是帶著哭腔悶悶的笑，瘋癲的人則是笑中帶哭、哭中帶笑⋯⋯」

在母親引導下，楊麗花發現演員的哭跟笑，最能引起觀眾共鳴，所以只要碰到類似情節，就會仔細揣摩，精準掌握情緒。即便自己從小「目屎緊」（容易哭），但不到落淚的境界，再大的感觸她也能忍住。

楊麗花用眼睛看、用心學，六歲就以《安安趕雞》贏得讚美聲浪，但在母親叮囑下，不但不敢自滿，還更加勤快地學習。而初挑大梁演出《陸文龍》一鳴驚人之後，她更經常與母親搭檔，母親扮小生、她扮武生，母女倆在戲台上，透過一齣齣的搭檔合作，成就了重要的衣缽傳承。

「阿母經常提醒我，演戲最重要的是眼神，手比到哪兒，眼神也要跟到哪兒。而在唱腔與身段上，也總是提點我，學會怎麼唱、怎麼演是一回事，重要的是自己要把所學融會貫通，開創出自己的風格，才能有個人的舞台魅力。」

母親的諄諄教誨，楊麗花潛心領受，點點滴滴化成養分，灌溉、茁壯她的演藝細胞，成為日後成功的關鍵。

楊好是位好老師，更是位疼愛孩子的慈母，讓楊麗花的童年生活，不只吃穿無虞，還堪稱是「好野人」。

「人家說闊嘴吃四方，我們做戲跑碼頭的卻是吃八方！」

四海為家的駐演生活，除了見多識廣，更有機會嚐遍各地美食。楊麗花腦中，至今仍烙印著許多在地的美味小吃，只要有機會舊地重遊，必然光顧。

「戲院邊都有各式小吃攤，不管是鮮美的魷魚羹、香Q的油蔥粿，都留給我很多美好的回憶，唯一的負面記憶，就是一盤『米粉麵』。」

因為「過位」的工程浩大，戲班人員出發前會先在附近小吃攤填飽肚子。如果短程遷徙，到了新戲院還可邊整理新住所邊做飯；如果長途，到了新戲院後，仍舊得在附近小吃

攤解決肚子問題。只是，你的新表演場所，也是離去者的舊場所，當新的戲班抵達時間與舊戲班離去時間太接近時，剛剛做過舊戲班生意的小吃攤，來不及補貨，可能就沒剩什麼可吃的了。而楊麗花的不愉快經驗，就是因此而來。

「那次阿爸買回來的，就是因為各自無法成為一份而拼湊在一起的米粉麵，吼！細細硬硬的米粉，跟粗粗軟軟的麵炒在一起，餓死我都不吃！」

楊麗花從小就是「美食主義者」，她不是要求山珍海味，重點在烹調。

「用剩飯煮碗粥給我都行，但不能亂混，感覺像餵豬的タメ儿（廚餘）！」

雖然，後來有精心調配的米粉麵上市，但她始終無法接受。

此外，麻油雞更是來自母親的美好回憶。因為楊麗花比最大的妹妹都足足大了九歲，所以在母親生妹妹弟弟時，她

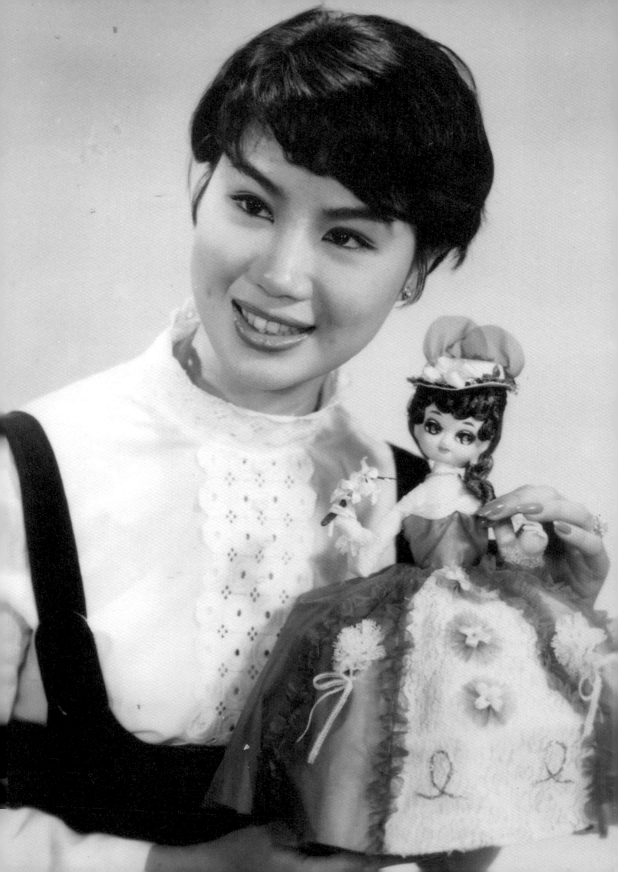

能當母親的幫手，也跟著母親一起吃坐月子補身的麻油雞。

「阿母很疼我，總是把最肥美的雞腿給我吃，哇！那種齒頰留香的滋味，真的回味無窮。」

這份美好的記憶，日後在楊麗花家的餐桌上經常重現。

而在母親往生後，她更藉由吃麻油雞來思親，常常吃著吃著，整個人就墜入時空隧道，飛回後台與母親共享麻油雞香的溫馨時刻。

楊麗花不只跟母親分享爸爸烹煮的麻油雞，也跟妹妹分享母親的奶水。

「阿母奶水充足，妹妹吃不完，但奶水不吸出來會漲奶疼痛，所以常常妹妹吸一邊、我吸一邊。唉！吃娘心頭血（母乳），不忘父母恩，如今想報恩，父母卻已經不在了……」

除了吃得豐盛，童年的楊麗花，手頭也比一般孩子寬裕。

「歌仔戲受歡迎的年代，觀眾喜歡跟台上演員互動，我演

孩子戲時，喜歡我的觀眾會買糖果遞上舞台，親切說聲『給妳吃』；對於喜歡的生、旦，還會直接賞錢貼在戲台大紅紙上，指名給某某人。阿母是戲班台柱小生，紅紙上總是貼滿花花綠綠、指名給『筱長守』的鈔票，散戲時，阿母滿面春風的從班主手上領過錢時，總不忘順手塞張十元鈔票給我。

那個時候，一碗麵不過五毛錢，十塊錢對小孩子來說，是筆可觀的數目，廟口吃冰或其他小吃，可以享用好久。不過，阿母擔心被阿爸責怪寵壞小孩，總是低聲叮嚀我不要聲張，自己省著慢慢用。

母親叫她省，她真的不敢隨意揮霍。

「我用布條縫了一條兩頭開口的長帶子，把錢塞在裡頭，綁在腰上保存，但腰帶越來越肥厚，終於引起阿爸注意，結果就被充公了！

眼看存了好久的私房錢就這樣沒了，心疼得我差點哭死！」

寬裕的日子隨著歌仔戲的沒落，也曾變得困頓，尤其在楊麗花參加赴菲律賓公演培訓的那一年，一家人幾乎是慘淡度日。當時倉促搬到台北的一家人，雖有傳來伯暫時解決住的問題，但父母帶著一群小孩，吃，才是大問題。

「當時我十七歲，下頭四個弟妹由八歲往下遞減，一張張嗷嗷待哺的嘴，壓力不小。

我永遠記得搬進傳來伯家的隔天早上，傳來伯的家人在做早餐，阿母認為我們一大家子免費寄住，不好意思再吃人家的，為免留在屋內尷尬，所以大清早就帶我們五個小孩出去，找小吃攤吃蘿蔔糕湯當早餐。只是，她一摸口袋，只夠買四

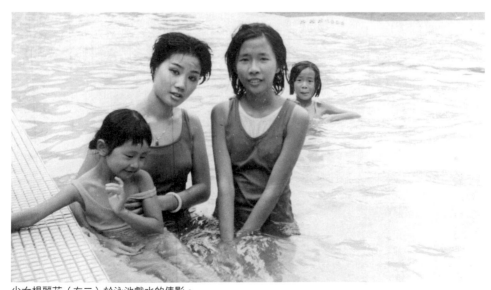

少女楊麗花（左二）於泳池戲水的倩影。

115 ───── 孝

碗，所以跟我說先讓弟妹吃，等一下她去當金項鍊換錢，我們晚一點再吃！」

楊麗花身為大姐，自然能夠體諒父母的難處，她雖從小就不禁餓，但也只能把苦澀的淚水往肚子裡吞，憐惜地看著弟妹狼吞虎嚥。母親眼看孩子們吃了這餐就沒下一餐，心中縱有千萬個不捨，還是把金項鍊送進了當舖。接近中午時，母親帶著楊麗花去吃米粉湯，由於餓過頭所以吃急了，結果米粉才下肚就胃痛得冷汗直冒……。

「阿母常說：一吃、二穿、三若還有剩餘的錢再儉省著慢用。所以，『吃』這件事，在我家一直很重視，這也造成我禁不起餓。而我培訓這一年，少了收入，又多了以往在戲班時不必支付的租屋費用，餬口問題大大考驗著阿爸、阿母。」

窮困中，醃薑、蘿蔔乾、豆腐乳等重鹹的食物，因為廉價又好下飯，是她家餐桌最常見的配菜，這也養成她吃飯口味偏重。而大半個世紀過去了，念舊的她，即便嚐遍山珍海味，仍

然覺得這些醃製小菜最順口，情有獨鍾地一罐罐備在家裡。

幸好，在父母的支持以及楊麗花的努力下，成功的菲律賓公演，翻轉了一家人的困境。衣錦還鄉的楊麗花，承擔下家計的重責大任，讓父母早早退休享清福。

說是退休，父母其實並未閒著，因為兩人總是守著電視機看楊麗花演出，時時為楊麗花提供建言。而生活上，母親更是勞心勞力，在楊麗花初為人妻，並照顧丈夫洪文棟與前妻所生的四個小孩時，為了協助楊麗花顧好那些發育中孩子的胃，除了把手把腳的指導楊麗花的廚藝，更經常一早就上菜市場採買，然後親自上門下廚，讓忙於拍戲的楊麗花無後顧之憂。

父母無私的愛，楊麗花感念至深，親子間的關愛雖不擅言語表達，但卻在行動中默默傳遞。

有回楊麗花帶了親友團遊夏威夷，為了讓大家舒服自

楊麗花與父母親，以及陳亞蘭合影。

在，特地安排住在酒店。但她知道父母早餐喜歡吃濃稠的粥，因此起個大清早親自下廚，然後去酒店把父母接來家裡，在山光水色間共享早餐。這雖然只是個小小動作，但女兒體貼的心，讓兩老好生欣慰。

母親過世後，楊麗花更是掛記父親，每聽詹雅雯的〈老父〉，歌詞唱著「一個人置外面坐，彼是阮老爸，孤單是伊的人客，往事是彼杯茶，寄月娘傳乎因某的批，不知收到袂……」，她眼眶就泛紅，再忙也要回去陪父親坐坐、聊聊，甚至摸兩把小牌。

「陪阿爸打牌，我總是坐他上家，他動作慢，整理牌都要老半天，所以我能探頭偷看他的牌，然後一張牌一張牌打給他吃，樂得他笑呵呵！

阿爸總是親暱地叫我『阿洛肝仔』，每當我要離開的時候，他都巍巍顫顫地緩步陪我搭電梯，我請他在電梯口留步，他卻堅持說下樓是運動（平日家人勸說他出門散步都不

肯）。有時他陪我下樓，我再陪他上樓，像十八相送似的，那種依依不捨的感覺，常常讓我跨不出離開的腳步。」

雖然說楊麗花年紀輕輕就擔負起養家重擔，但她懷抱著「付出是一種幸福」的心情，數十載甘之如飴。有人覺得她對原生家庭付出太多，她卻不以為然。

「子女奉養父母，天經地義！閩南俗話說『在生一粒土豆，卡贏死後拜豬頭』，意思是指生前奉養的重要，只要孝心在，哪怕只是粗茶淡飯，也勝過死後才大魚大肉的祭拜。行孝本來就要及時，何況他們只求溫飽不求享受，我奉養得起！」

所謂百善孝為先，而投父母所好，正是孝的表現。

楊麗花是父母的驕傲，而父母則是楊麗花最忠誠的觀眾。因此，即便年歲漸長、體力漸消，楊麗花還是有動力時時準備開拍新戲，也算是另一種形式的「彩衣娛親」。二○○六年，楊麗花原本計畫拍攝《趙匡胤傳奇》，卻因遭逢母喪而無限延期。二○一○年，父親也以百歲高壽成仙，讓

楊麗花深受打擊。

電視機前少了父母這兩位忠心鐵粉，確實讓楊麗花傷心之餘，不大敢再碰觸牽繫彼此一輩子的歌仔戲，深怕動輒觸景傷情。不過，想起父母畢生的教導與期盼、想起自身所擔負的社會責任以及歌仔戲的傳承，終於，闊別電視觀眾十幾年的楊麗花，傾其蓄積已久的精力，打造《忠孝節義》復出。

「也許，天國的阿爸、阿母，也在盼望著看我演出新戲，屆時，他們還可以像以前一樣，跟新朋友獻寶說：『那個煙斗小生，是阮查某囝仔！』」

楊麗花扶著父親的手，留心前行。

楊麗花——

節

二〇一八年十一月四日洪文棟過世後，遺孀楊麗花一直處在無限的哀思中。每當友人提及洪文棟，她總是未語淚先流，談到兩人過往的婚姻生活，幾番哽咽後，幽幽地套用〈家後〉的歌詞輕嘆：「吵吵鬧鬧也是幸福！」

思想先進的楊麗花，本質卻極其傳統；而這傳統，尤其體現在婚姻生活上。當年她與洪文棟的結合，很多人不看好，甚至唱衰說「不出一年半載必定分手」。但結縭三十五年間，楊麗花始終以一把傳統的尺，維繫住夫妻恩義。

而洪文棟生前也不只一次表示：「楊麗花戲裡豪氣千雲，戲外行事作風也頗具男子氣概，但真實生活中卻相當傳統。她保守、對感情執著，更妙的是言談舉止間還充滿女人味，是個相當有趣而可愛的女人。」

之前，洪文棟有過兩段婚姻，感情生活精采，交往期間確實曾讓楊麗花有些卻步。但是不輕易付出感情的她，因為洪文棟的高智慧、幽默風趣，以及熱心助人的良善本質，早

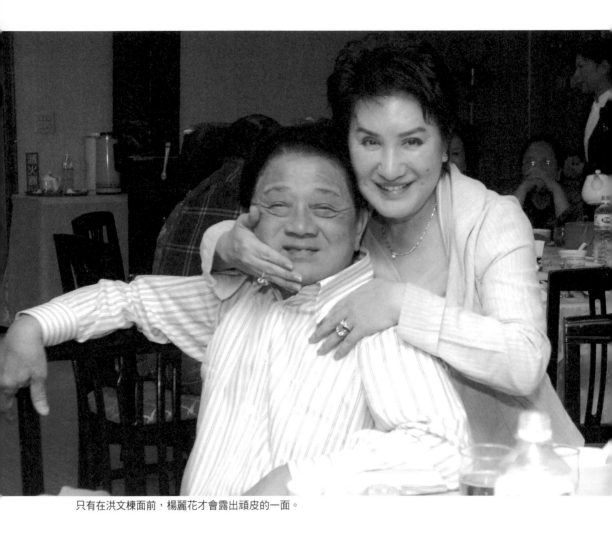

只有在洪文棟面前，楊麗花才會露出頑皮的一面。

已點滴累積起對洪文棟的愛戀，因此在幾經矛盾、猶豫後，仍決定攜手共度一生。

「夫妻相處就像跳恰恰，你進一步，我退一步，才能和諧優美！但唇齒之間都難免有磕磕碰碰，何況是個性鮮明的兩個人，偶爾的腳步錯亂，只要及時修正，婚姻進行曲還是能舞得流暢！」

楊麗花屢為薪傳而煩心，外界就質疑她當年怎麼不生個「小小楊麗花」，好學母親筱長守那樣傳承衣缽？就連洪文棟，當年也曾建議她生下屬於兩人的孩子。但是，身為「後母」的她，深怕造成四個孩子的不平衡，所以婚後幾度「流產」。洪文棟生前每與友人提及此事，就感慨地說：「她為我跟孩子們做了很大的犧牲！」對此，楊麗花倒是很釋懷。

「決定要當四個孩子後母的那天起，我就深思熟慮過，

楊麗花與夫婿洪文棟。

要疼惜，我沒問題；要管教，也理所當然。但我要是有了自己生的小孩，不管怎麼做，都難免落人『偏心』的口實。」

「後母苦毒前人子」的戲文，楊麗花看過太多，她知道自己絕無可能如此，但卻難保外人不加以猜疑。她跟洪文棟說：「萬一發生『你子打咱子』的事情，該如何拿捏尺度來排解，才叫做公平呢？」她未雨綢繆地先斷絕這樣的可能性，只淡然的說：「『有子，有子命；無子，天注定』，孩子若孝順，誰生的都一樣，一切順其自然！」

楊麗花放棄生兒育女的機會，把全部母愛奉獻給四個孩子。婚前只會炒米粉的她，婚後開始洗手學做羹湯，甚至請來母親教她如何烹煮菜餚，顧好一家人的胃、顧好孩子們發育的需求。儘管有很多朋友說她傻、說她犧牲太大，但楊麗花認定這是她該做、想做的，就無怨無悔。

孩子們對「阿姨」的付出，自然有感，也能適時回饋。像任職榮總的三女兒、女婿，就是楊麗花的最佳醫療顧問，

時時關切「阿姨」的健康情況，讓楊麗花感到相當窩心。

常說「為母則強」，即便「後母」亦然！

為了照顧在夏威夷唸書的小兒子洪士棋，不諳英文的楊麗花，只要不拍戲，就飛往夏威夷。

「孩子想念台灣小吃的黑白切，把血淋淋的大牛心當豬心買回家，卻放在冰箱裡不知如何處理？接到這樣的電話，我是既心酸又著急，趕快就飛過去。」

不過，對於未經處理的內臟，她也不是那麼了解。

「我跟好友阿蓮從Chinatown買了一大堆豬心、豬肝、豬腸回家處理，兩個人用筷子努力想把腸子翻過來洗，卻是怎樣都翻不過來，幾經折騰，才搞清楚原來我們買的是生腸不是大腸。」

在人生地不熟的國外，想當一個照顧者，必先強化自己的生存能力。。於是，楊麗花除了勤學做菜，變著花樣豐富孩

人在夏威夷仍心繫台灣觀眾，特地
在當地拍了多款相片要送戲迷。

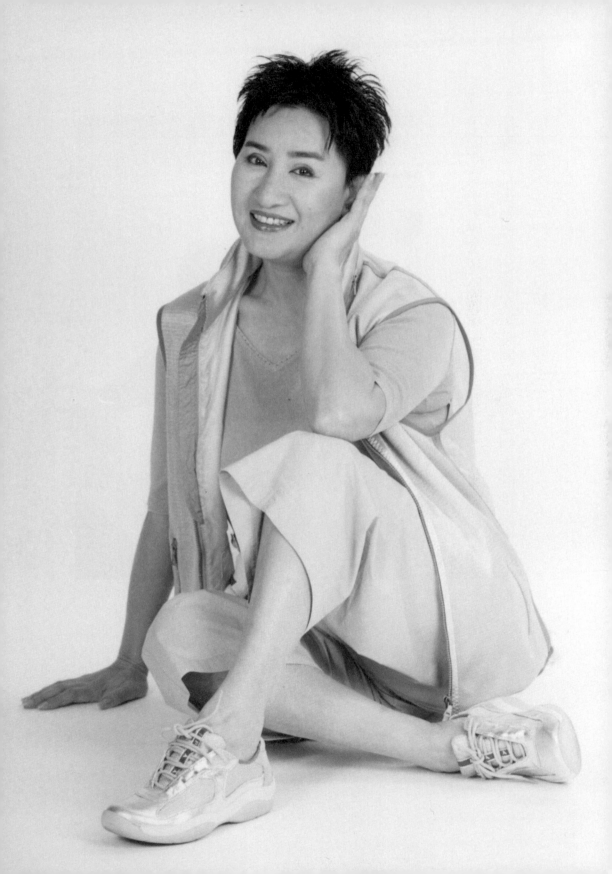

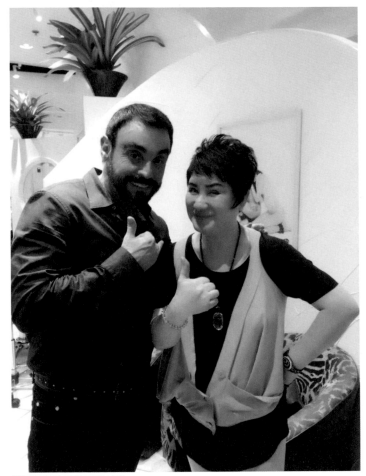

楊麗花與外籍髮型師合影。

子的吃食，更學習認路開車、請人到府教英文以便於溝通。

朋友一直很欽佩她如何在短時間內識得路標上的英文指示，

能在岔來岔去的快速道路上自如來去？

「其實，路標之外，我也記岔口、記方向、記地理特徵，但還是發生過要去Chinatown卻跑到機場，要回家卻上錯另一座山的別墅區轉不出來的糗事，還好我的方向感不錯，總能平安到家。」

楊麗花總是說：「人生就是在錯誤中學經驗，不要因為害怕，就裹足不前！」

這積極的人生觀，至今依然！

政治也是楊麗花不熟悉的，涉足政治，曾讓楊麗花相當排斥。但「相夫教子」的道理，她早從學過的幾百齣戲文裡領悟到，為了相挺丈夫，即便完全不懂選舉，也只能咬牙「撩落去」！

早在婚前，洪文棟就競選過立法委員，但高票落選。婚後捲土重來，在楊麗花大力支持下，邀來歌仔戲團組成強大助選團幫忙拉票，果然旗開得勝，連續當了兩屆的立委。

「競選拜票真的很辛苦，現在想到還會頭皮發麻，每天大街小巷穿梭，高喊『拜託！拜託！』，走到腳底起水泡，握手握到扭傷，嗓門更喊啞了！

有次跟選民握手時，不知道對方是緊張而不小心把香菸往我手心按，還是競選對手的惡劣小動作，總之，我的手掌心當場被燙傷起個大水泡，吼！真的痛徹心扉啊！」

但是痛歸痛，想著多握一隻手就多拉一張選票，她還是噙淚含笑，繼續把刺痛的手，伸向每一個等著拉握她的選民。

「有趣的是，當時很多民眾以為是我要選立委，有一位老太太投票時，在選票上遍尋不到我的照片，居然急哭了。

有些民眾雖然知道我是在幫老公助選，但也一再鼓勵我出來選！」

其實不只民眾，連洪文棟代表的國民黨，也相中楊麗花這超級助選員的高人氣，在洪文棟表示不選後，居然邀楊麗

花出來選不分區代表。好不容易得到洪文棟的共識，不再涉足選戰的楊麗花，當然予以婉拒。

政治的齟齬，總在一些惡意攻訐中顯現。因為忌憚楊麗花的吸票能力，因此，有關「楊麗花當了立委夫人就不再演戲了」、「楊麗花豪賭輸錢夫妻已秘密離婚」……等等不實謠言，選戰中此起彼落，讓楊麗花哭笑不得。

「他們企圖用洪文棟當選，楊麗花就『不演戲』來嚇唬戲迷；用『離婚』讓戲迷氣文棟、不再支持文棟。這實在是好氣又好笑的卑劣手法，歌仔戲是我的根，我皇帝（演戲）都當過了，還稀罕立委夫人？歌仔戲是我的根，我絕對不會忘本！至於豪賭離婚的不實報導，當然提告，最後對方登報道歉，還我公道。」

楊麗花曾問洪文棟，醫生當得好好的，幹嘛要選立委？洪文棟表示，醫生只能為少數人服務，當立委可在醫療法規上下功夫，影響層面更大。果然，他當立委後積極推動「器

官移植法」、「優生保健法」等攸關大眾權益的法案，讓楊麗花對政治漸漸有了些許的了解。

只是，洪文棟白天立院開會、中午到醫院看門診，假日還要進開刀房為患者開刀，體力大透支。此外，白天跑喪事、晚上跑喜慶，立委薪水難以支付紅白帖等交際。所以，兩屆立委期滿，夫妻倆就以堅定的共識，不再參選。

楊麗花挺洪文棟參政，洪文棟對楊麗花的歌仔戲事業，也始終支持。

「婚後不管我拍電視還是外出公演，他都在旁協助。他會幫我打算、安排，他很聰明，讓我這憨人從他身上學了很多。」

讓楊麗花遺憾的是，兩人從二、三十年前就著手籌劃的「楊麗花歌仔戲文化村」，一直未能落實。如今隨著洪文棟過世，猶如斷了一隻臂膀的楊麗花，也只能悵然說「罷了」！

洪文棟生前多次跟友人提及：「楊麗花是一部台灣電視歌仔戲的發展史，她的作品、她所有使用過的服裝、道具、劇本、曲譜……，都是彌足珍貴的文化財，必須好好保存、展示，進而將這本土文化發揚光大，因此這個文化村的建設，絕對有其必要性。」

近幾年，洪文棟健康出狀況，無法再出謀策劃，楊麗花只能獨自努力。她也曾在歌仔戲發源地的宜蘭，向縣府提出企劃案，並帶著陳亞蘭在員山、冬山河、武荖坑等等地方，積極尋覓合適的基地，冀望以最完善的方式，保存歌仔戲文化。但當局的支援有限，如今又失去洪文棟這個助力，讓她一時間頗為茫然，不知此生是否能完成這個兩人的共同心願？

遺憾兩人未了的心願，但楊麗花更大的遺憾，是洪文棟離世太早。雖然外間對於兩人的感情傳言頗多，甚至在洪文

為籌備「楊麗花歌仔戲文化村」，楊麗花率陳亞蘭等人至宜蘭勘景。

棟去世時，還從報紙訃聞的「未亡人」欄，來確認兩人的婚姻關係。但是感情的事，本非外人所能置喙，是好是壞，唯有當事人理解。

「和他相處很有趣，吵吵鬧鬧，也甜甜蜜蜜！」

由於兩人個性都強，說吵，漫漫婚姻路，確實有過不少紅臉的時候。年輕時，曾發生過深夜苦守丈夫不歸，楊麗花駕車追撞洪文棟座車的激烈事件，年紀大了之後，遇有不愉快則冷戰以對。但傳統如楊麗花，再氣，都守著夫妻之節，守住夫妻恩義。而洪文棟非常了解楊麗花，把她的脾性抓得死死的，惹毛了再順順毛，再逗逗她，甜蜜恩愛的互動，也

羨煞身邊朋友。

豪爽好客的兩人，經常宴請各方朋友。

「有他在，相關的細節都不用我操心，不管大宴還是小酌，他都會安排得很周到！」

而在外霸氣十足的楊麗花，餐桌上卻是十足的賢妻，總是幫忙剝蝦、撿菜的照顧著老公，讓微醺之後的洪文棟，總愛疊聲示好地呢喃著：「老婆～老婆～……」

洪文棟生病幾度進出加護病房，楊麗花每次探視，洪文棟總是緊握著她的手不放，像是深怕一鬆手就再也看不到似的，讓楊麗花一顆心甚是揪痛，離開時，只能以墨鏡遮擋淚眼，低頭掩飾因哽咽過度而紅通通的鼻子。

「看著他生病受折磨，真的心如刀割，很是不捨，我以為以他堅強的意志，應該可以挺過去，沒想到這麼快就……」

回首從認識開始的四十幾年相處，點點滴滴有如跑馬燈，

從洪文棟往生後一直在楊麗花腦海盤旋，當真剪不斷理還亂。

想起他的好，楊麗花臉上掩不住甜蜜的笑容，但也旋即因為不捨、難過而鼻頭泛紅，淚水潸然而下；想起與他發生過的齟齬，因為事過境遷、因為天人永隔，只有徒然喟嘆：

「我是憨憨呷天公啦！」

或許是難捨夫妻情義，又或許是冥冥之中真有牽連，洪文棟過世後因哀傷過度而無法入眠的楊麗花，新寡第三天被勸著躺下小瞇一下，結果就夢見洪文棟依舊滿臉春風地現身，還促狹地對她說：「騙妳的，我沒死啦！」讓她夢醒之後，悵惘地滿屋子轉，懷疑以往常愛捉弄她的洪文棟，這次也只是跟她開個大玩笑罷了。而兩人養了十七年的黑貴賓犬仔仔，不是偎在楊麗花身邊卻直愣愣地看著另一張空著的沙發，就是反常的不貼著楊麗花而是靠坐在那張空沙發邊，就好像過去洪文棟總愛把仔仔叫到沙發旁陪伴一樣。

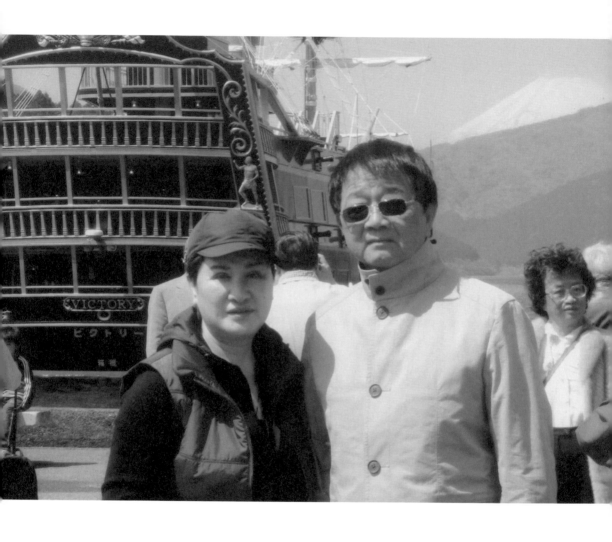

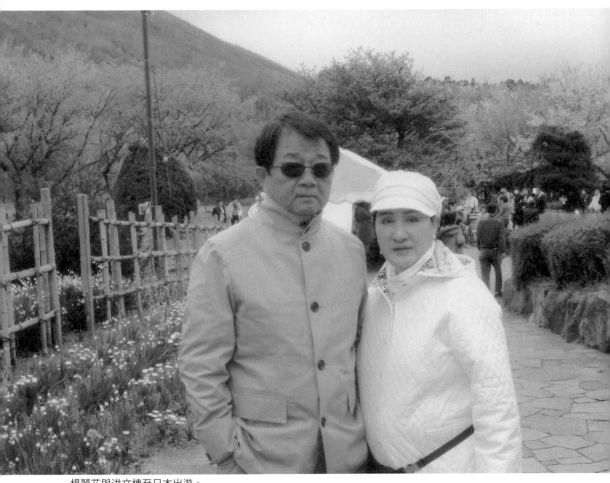

楊麗花與洪文棟至日本出遊。

然而，僅僅相隔洪文棟半年，忠心陪伴楊麗花十七個年頭的仔仔，也在二〇一九年五月四日走了，讓重感情的楊麗花再一次深受打擊。

「父母、文棟相繼離世的傷痛還在心裡翻湧，如今連離不開我身邊的仔仔也走了，這接連而來的痛，我真的承受不了。唉！今後就當個孤單老人吧，我不再糾纏於感情了！」

楊麗花與愛犬仔仔。

楊麗花——

義

閩南俗話說：「生緣免生水，生水無緣尚克虧。」意思是說人緣好壞比長相漂亮與否更重要，一個人生得再漂亮，若是沒有人緣，一樣吃虧沒人理會，只能孤單寂寥。

楊麗花有一大群相交超過半世紀的好姐妹，互動相當緊密，她常感恩地說：「她們對我是『喊冷被就到，喊餓就有吃』（台語，說冷就有人送棉被，說餓就有人送吃食），親姐妹都不見得能做到這樣。」而這正是她有人緣也懂得廣結善緣，享受照顧更懂得付出的結果。

台北「伍佰雞屋」的女老闆伍佰（本名王悅嬰），十七歲楊麗花還未赴菲之前就認識，相交已近一甲子。楊麗花豪邁，伍佰阿莎力，一路相知相惜，友誼深厚。

伍佰說：「阿洛喜歡交朋友，雖然話不多，但很好相處。年輕時，我們一群年紀相當的朋友，大概二十幾人，經常在一起聊天、爬山、打球。還記得她去菲律賓公演時，我們到松山機場送機，現場人潮洶湧，還拉鐵絲線隔離。

她唱電台時，我們一下班就去電台接她出來相聚，雖然當時她也不算有錢，但比起我們一個月四百多塊的薪水好很多，所以只要去看電影，大方的她一定搶著買票。」

早年戲班幾乎生活在後台，所以家家都有幾口裝戲服、家當的大木箱，稱為戲箱。「過位」時，各家整理好戲箱抬上備好的幾輛卡車，人員再坐在戲箱上顛簸遷徙，而喜愛看戲的朋友，常會跟著自己的戲班朋友到處跑場，也被戲稱為戲箱。

伍佰笑說：「因為大家都很珍惜相處的機會，所以她外出公演，我們也會當『戲箱』陪她南征北討。」

楊麗花與王悅嬰。

從年輕就建立的好感情，讓她們時時都以對方為念。像伍佰肉肉的身材，在夏威夷很好買衣服，所以楊麗花每一趟的夏威夷行，返台行囊裡都有伍佰的衣服。而楊麗花的餐桌上，則不乏「伍佰雞屋」的餐點，甚至只要楊麗花開口，即便店裡沒賣的，廚藝精湛的伍佰都會特地去菜市場採購，親自為她烹煮後送過去。

有回伍佰因病住院，一度情況相當嚴重。她雖然力阻身為公眾人物的楊麗花到醫院，但心繫好友的楊麗花哪會聽勸，三天兩頭就往病房跑，並且為進食困難的伍佰親自熬煮燕窩。

伍佰感動地說：「阿洛第一天到病房看我，就掉著眼淚說：『咱好朋友一場，妳不要死喔！』讓我又好笑又感動。我大病一個多月，除了她交代三女兒、女婿細心照護，我這一條命，可以說是她跟『雞家莊』的春蘭姐，天天用燕窩、雞湯救回來的。」

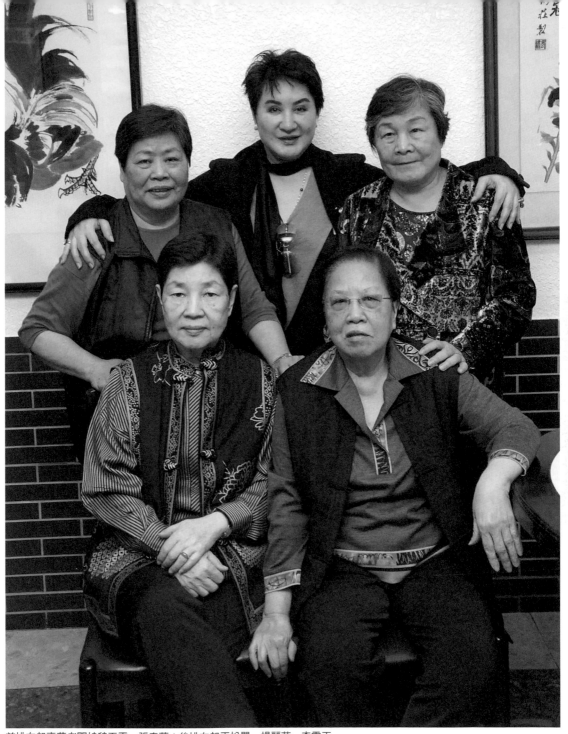

前排左起青葉老闆娘魏玉霞、張春蘭；後排左起王悅嬰、楊麗花、李雪玉。

「雞家莊」長春店老闆張春蘭、六條通店老闆李雪玉，都是楊麗花結拜超過半世紀的姐姐，她們對楊麗花的照顧，勝似親姐姐，彼此若有需求，立刻無條件相挺。

李雪玉說：「她唱廣播歌仔戲走紅後，我就經常聽到她的名字。有天她在大橋頭的戲院公演完，跟朋友來我延平北路三段的家做客，她很單純，雖然已經很有名，但人很客氣，笑起來憨憨的，很古

楊麗花與姐妹淘。

錐。因為投緣，之後她只要到大橋頭演出，散場後三輪車一坐就來我家相聚，時間久了，我們一群十三人意氣相投，就義結金蘭，她是老么。」

不過，老么是姐姐們的寶，總是對她關愛有加，所以楊麗花笑說自己是「十三太へ」。

李雪玉家三代在台北建成市場賣雞，後來市場拆了，就沒再做生意。而那時楊麗花已經相繼在台北「大三元餐廳」、「青葉餐廳」入股，所以鼓勵她開餐廳。

李雪玉回憶：「阿洛說：『不做生意太可惜，新加坡的雞飯很好吃，妳對雞肉內行，不如也來開這樣的餐廳。』她不是說說就算了，而是積極的帶著我和結拜二姐張春蘭，一路從香港考察到東南亞，回來後決定再加入台味，促成了『雞家莊』的開張。當然，阿洛也是我們的股東。」

陳亞蘭拜師楊麗花門下時，因為獨自北上，所以寄住楊麗花家。不過，參加演出後，因為兩人出班時間不同，陳亞

蘭每天從天母楊麗花家到台視的車費頗為可觀，楊麗花考慮到她的難處，因此帶著她到「雞家莊」託付給張春蘭、李雪玉，惜花連盆的兩人，二話不說收陳亞蘭當乾女兒，在餐廳樓上為她安排居所，吃住盡由她們張羅。

陳亞蘭說：「看她們姐妹相挺，真的很感動，我更是受益匪淺。阿姨公演，她們必定全體出席；阿姨去大陸拍《洛神》外景時，她們也組團去探班；就連我在台中公演《牛郎織女》，她們一樣來捧場，春蘭媽媽還給團員們包紅包打氣，好窩心喔！」

結拜姐妹中，「青葉餐廳」老大沈雲英對楊麗花的教導最多。

「她的社會經驗豐富，總像我媽媽一樣，教我做人做事的道理、教我社會倫常、生意上的應對進退。當年我因為文棟的花邊新聞而猶豫是否結婚？她鼓勵我，甚至

青葉餐廳的老大沈雲英。

開玩笑說：「不試怎麼知道好壞，反正妳沒結過婚，他有兩次紀錄，將來如果有什麼事，人家也只會說他不好，不會說妳！」文棟很尊重她，我們如果發生不愉快，他都會去找老大來當和事佬。」

在楊麗花母親往生、沈雲英也過世後，這個亦母亦姐的角色，便由張春蘭承接，從生活到心情，張春蘭悉心關照。

尤其是洪文棟離世後，她擔心楊麗花孤單在家，心情更容易低落，所以每天除了電話，更利用餐廳下午休息時間，以

「開餐廳不怕吃」為由，提著大包小包的餐點上門，給楊麗花準備晚餐菜餚，陪著她聊聊天，全心全意地關注這個小妹。

看著八旬開外、小小個子的張春蘭，每天為了自己忙得團團轉，楊麗花感動之餘，也擔心老人家來回奔波受苦。

於是，每天早上多準備一份張春蘭喜愛的餐點，請司機去接老姐姐來家裡共進早餐、聊聊姐妹心事，然後再送她去「雞家莊」上班。只是，早上才一起共餐過的張春蘭，在「雞家莊」午休後，又拎著各式食物上門，她，就是放心不下楊麗花！

姐妹情義是相互的，尤其姐姐們一個比一個年紀大，她們的健康，楊麗花最是關心。張春蘭曾因膝蓋問題，走路出現困難，醫生診斷後表示要動手術，讓害怕開刀的老人家嚇白了臉，短短幾天瘦了好幾公斤。

「她本來就瘦小，這一驚嚇，更是瘦到不成人形。以前常聽說有人被嚇死，看阿姐這樣，我真的相信『嚇死人』的

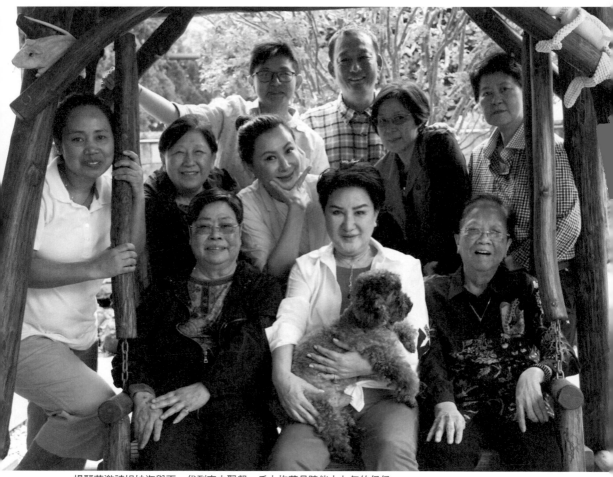

楊麗花邀請姐妹淘與下一代到家中聚餐,手上抱著是陪伴十七年的仔仔。

說法。」

　　不忍春蘭姐受驚嚇、受病苦，楊麗花四處打聽有沒有不需要開刀的方法？當她在友人介紹下，得知一種利用牽引的民俗療法不錯後，自己先去試了幾回，然後再帶張春蘭去，治療六十餘次後，張春蘭果然健步如飛，不需要開刀了。

　　楊麗花常說她這輩子貴人很多，除了一大群多情的姐妹淘，近年更有「美福集團」總裁李金俊，以大哥之姿對她付出關愛。

　　「由於我父母都往生了，所以大哥認我當妹妹後，大嫂就告訴我，他們就是我的『後頭厝』（娘家），不只年年幫我過生日，平日更常噓寒問暖，從生活到工作，關懷備至。想想我都這把歲數了，還能被人如此疼惜，真的是很大的安慰。」

　　楊麗花每次說到大哥大嫂對自己的好，易感的淚水就氾

楊麗花與李金俊伉儷。

濫，總說自己何德何能，得到這麼多人的關愛？她是個懂得感恩的傳統女人，知道回報的道理，所以除了請安問好，遇有美味的小吃，路途再遠也要準備一份，帶回去跟大哥大嫂分享。

「對他們而言，山珍海味並不希奇，所以，我只是送些他們少吃過的特色小吃而已。只是，大嫂比我更傳統，我用鍋子裝著小吃送過去，她一定不會空著鍋子還給我，而是在鍋子裡另外裝了東西送我，很講究禮尚往來的禮數。」

楊麗花風光的過去，李金俊來不及參與，但楊麗花復出為歌仔戲再打拚，李金俊卻是不遺餘力的支持。舉凡「我是楊麗花」海選、《忠孝節義》歌仔戲製播到「人人都是楊麗花」活動，甚至陳亞蘭的《牛郎織女》公演、學生的《黑家店》演出等等，李金俊都鼎力幫襯，讓楊麗花的復出，更顯氣勢！

透過這些活動與演出，李金俊發現楊麗花的投資根本不符報酬，因此難免替她擔憂。他跟陳亞蘭說：「妳們有沒有靜下心來思考過，耗費這麼多的時間和心力，辛辛苦苦的投

左起李金俊夫人、陳亞蘭、楊麗花、李金俊。

前排為李金俊伉儷；後排左起楊麗花、陳亞蘭。

入，收入根本不成比例。我在商言商，如果妳們轉做其他事業，成果是否更豐碩？」

不過，視歌仔戲如生命的楊麗花，擔心自己若沒做，理念將會失傳，因此不計得失的全力以赴。李金俊雖然擔心她虧了老本，但更佩服她一心為歌仔戲拚搏的高尚情操，因此無條件的支持。

朋友之間，貴在情義相挺。楊麗花和她的朋友們，做了最動人的示範。

左起李雪玉、張春蘭、楊麗花、李金俊伉儷、陳亞蘭。

楊麗花生日，陳亞蘭與李金俊夫婦作陪。

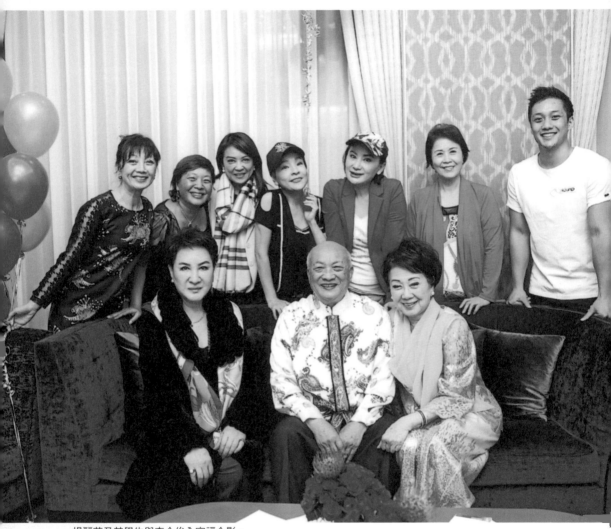

楊麗花及其學生與李金俊全家福合影。

楊麗花的心聲

這一輩子，我跟歌仔戲緊密連結，於公於私，都無法切割。

所以，有些心裡話，我得說個透徹！

歌仔戲是唯一由台灣本土文化發展而成的戲劇，是最具代表性的傳統表演藝術，被譽為東方歌劇。它的題材正向，曲調優美，表演動人，更難能可貴的是，它的包容性強。戲曲本身如此，它所演繹的曲藝之美，也是不分階層、不分黨派色彩，廣受各界喜愛。在我每一次的公演場合，扶老攜幼的觀眾群之外，更不乏各黨政高層人士的捧場，難怪有人說：「楊麗花一出，藍綠大和解！」

我出身戲班，受忠孝節義戲文的薰陶、受父母端正的

楊麗花

人格養成，一生不貪不取、清清白白。在超過一甲子的歲月裡，透過自身不懈的努力，以及觀眾們熱情的支持，收穫滿滿。在台灣，「楊麗花」三個字可說是家喻戶曉，而我這輩子也早已不愁吃穿，之所以這把年紀還如此拚搏，只因為感恩、只因為想回饋，期盼大家一同珍惜歌仔戲文化！

歌仔戲於我，如同生命，只要一息尚存，必當戮力保存、發揚。而我這一條路並不孤單，因為還有陳亞蘭、還有一代代的學生們接續傳承，務求保留這傳統曲藝的精髓，讓歌仔戲文化源遠流長！

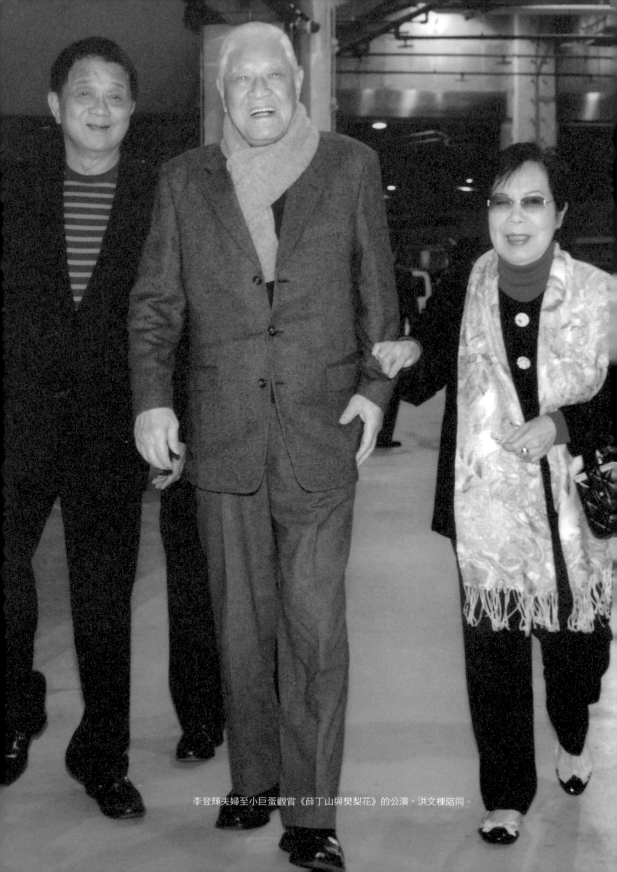

李登輝夫婦至小巨蛋觀賞《薛丁山與樊梨花》的公演，洪文棟陪同。

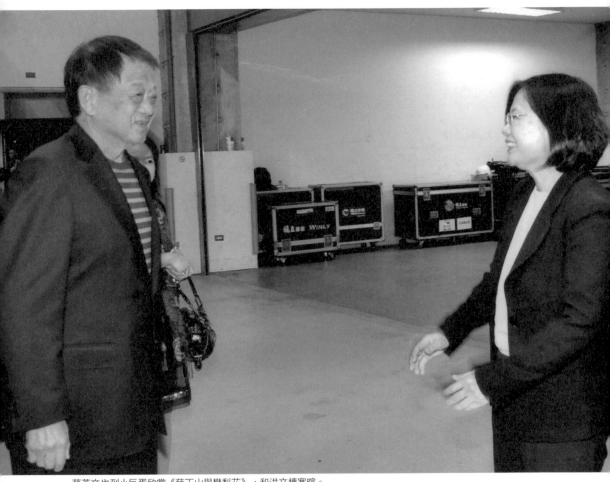

蔡英文也到小巨蛋欣賞《薛丁山與樊梨花》，和洪文棟寒暄。

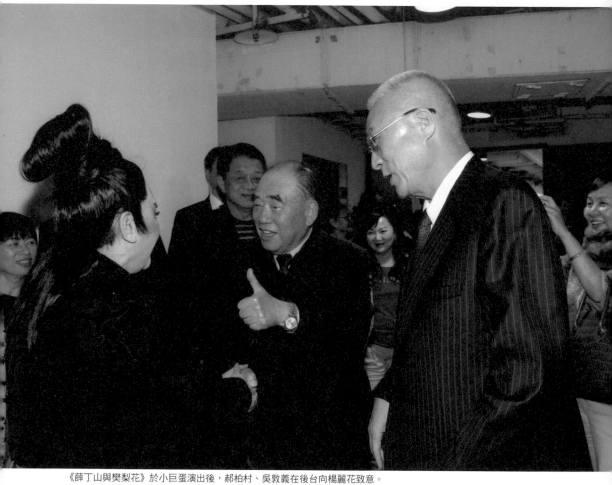

《薛丁山與樊梨花》於小巨蛋演出後，郝柏村、吳敦義在後台向楊麗花致意。

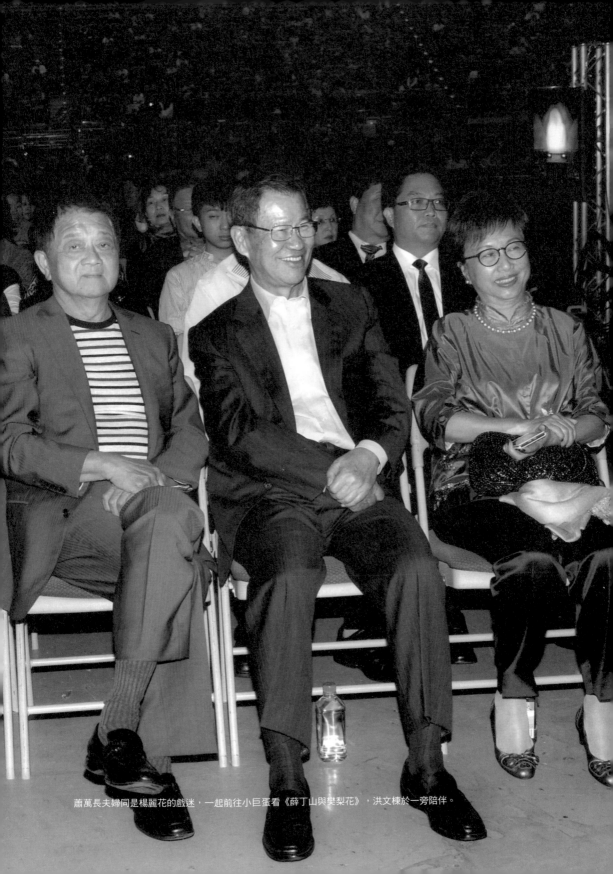

蕭萬長夫婦同是楊麗花的戲迷，一起前往小巨蛋看《薛丁山與樊梨花》，洪文棟於一旁陪伴。

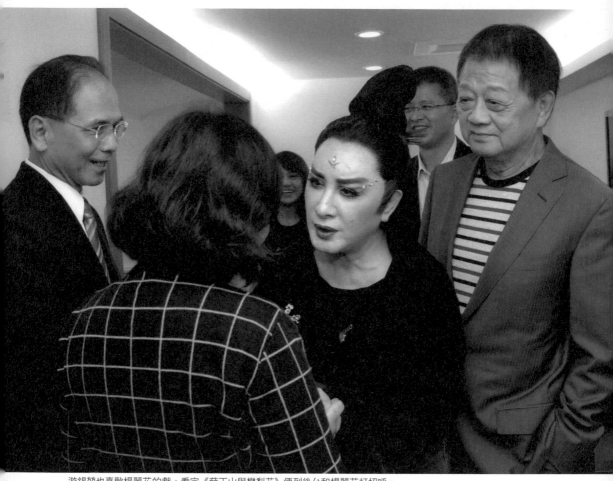

游錫堃也喜歡楊麗花的戲，看完《薛丁山與樊梨花》便到後台和楊麗花打招呼。

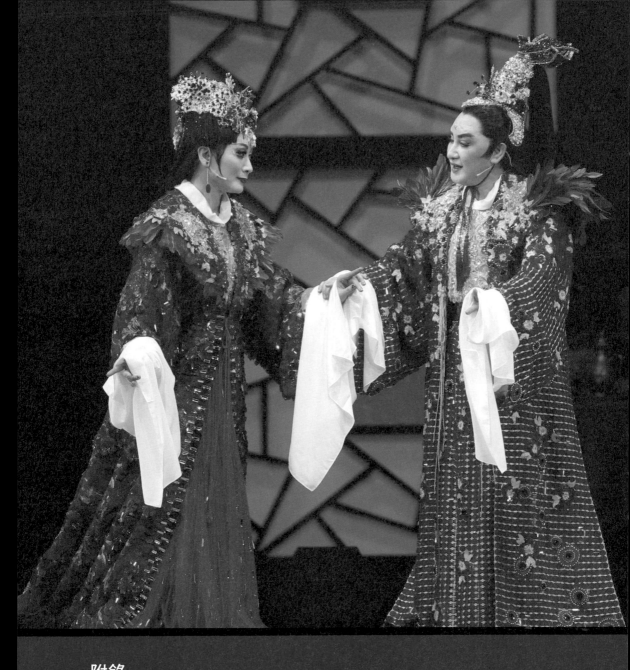

附錄
公演劇照集錦

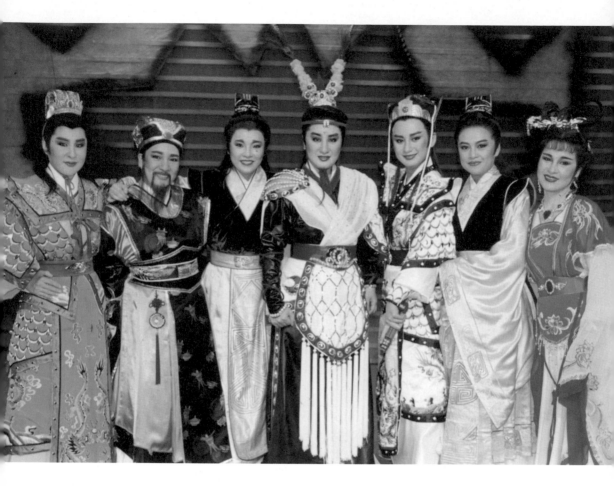

1991
呂布與貂蟬

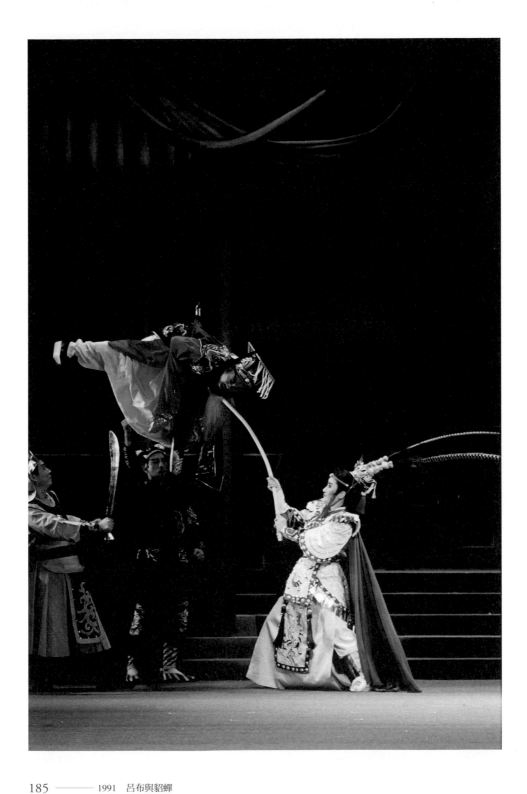

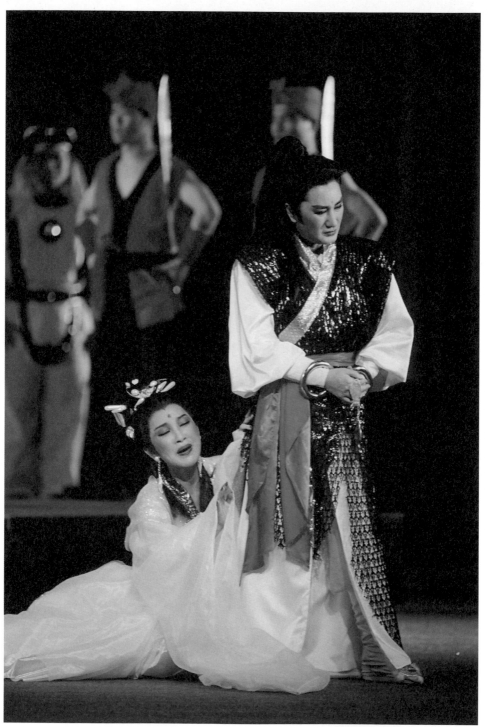

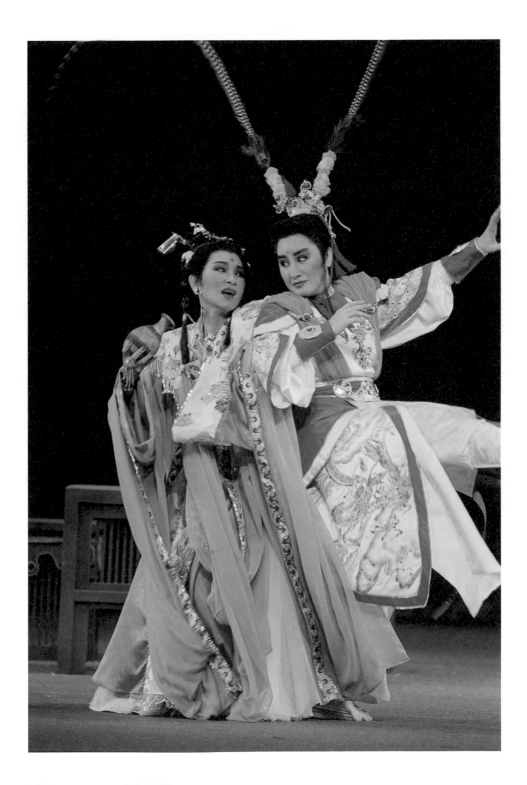

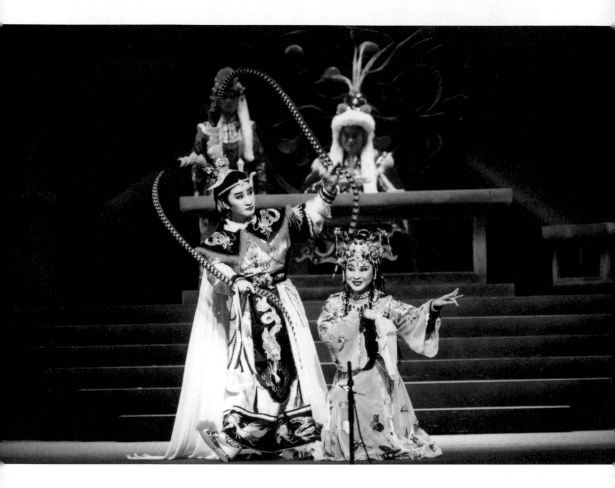

1995
雙槍陸文龍

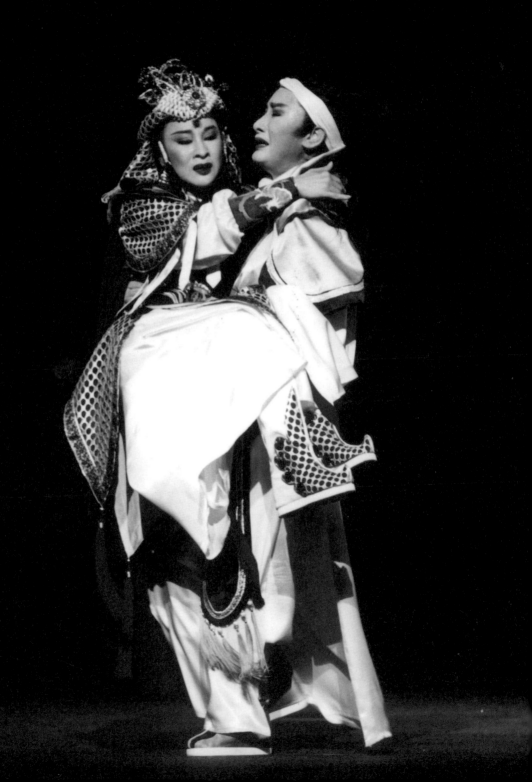

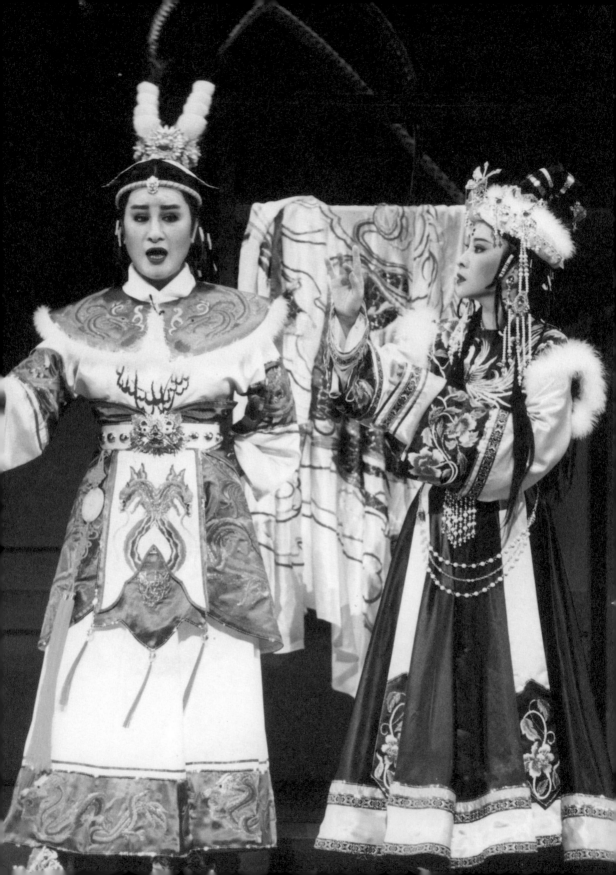

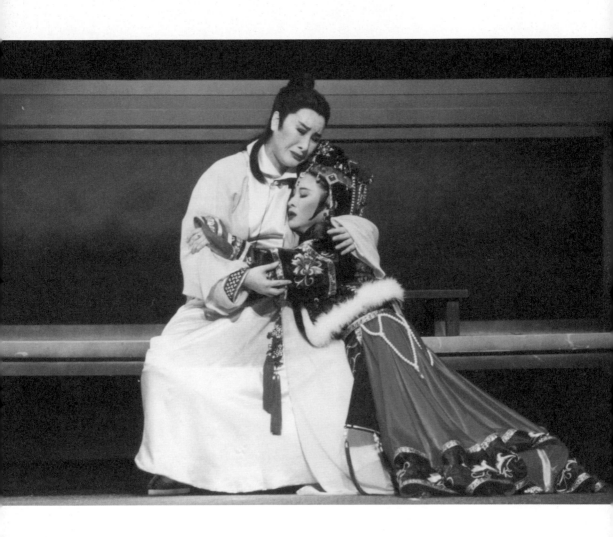

191 ——— 1995 雙槍陸文龍

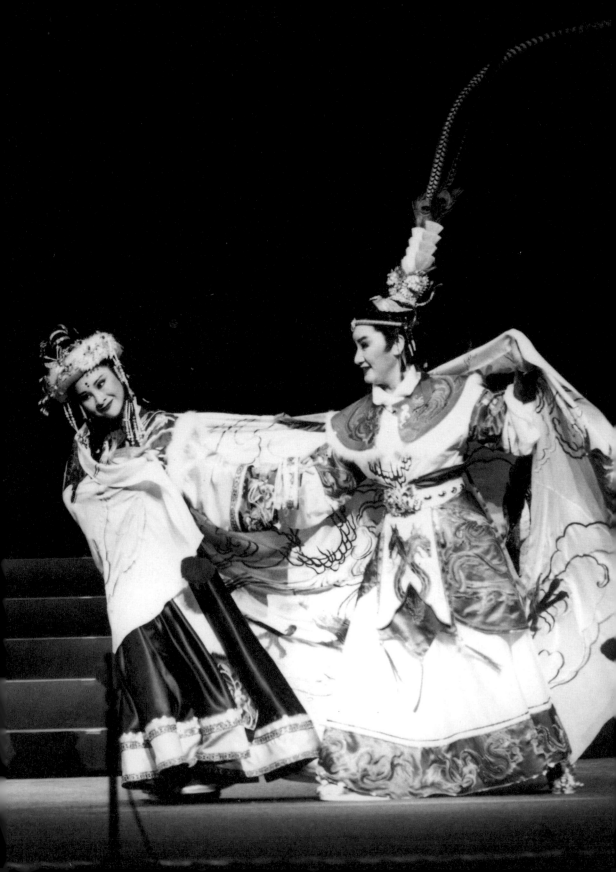

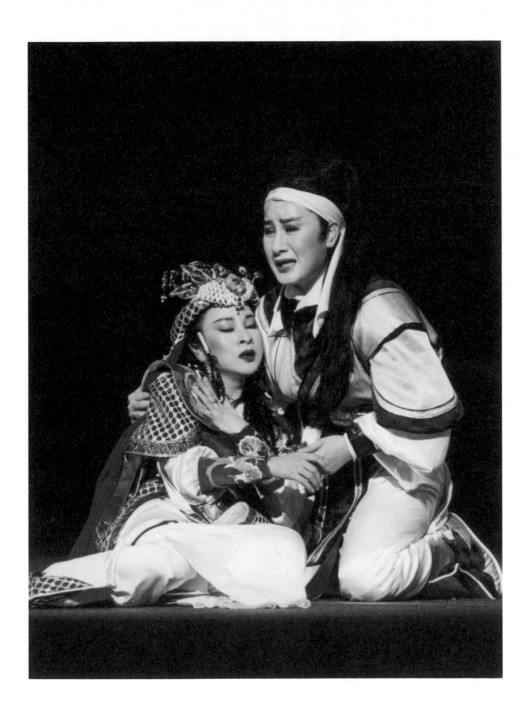

193 ——— 1995　雙槍陸文龍

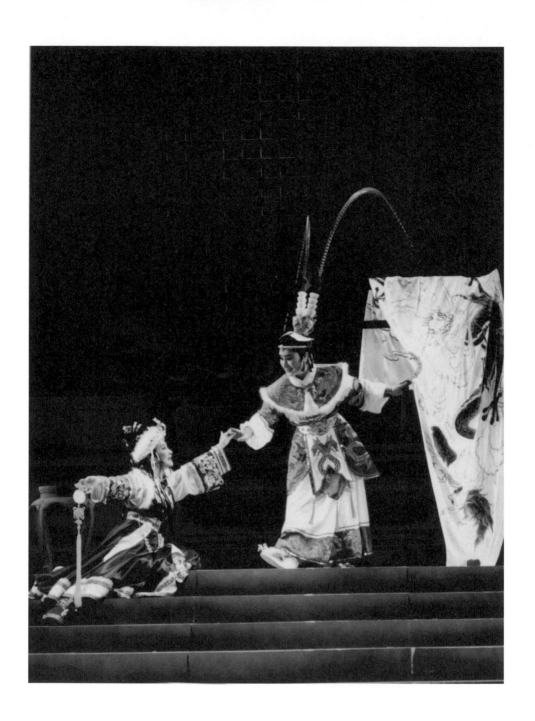

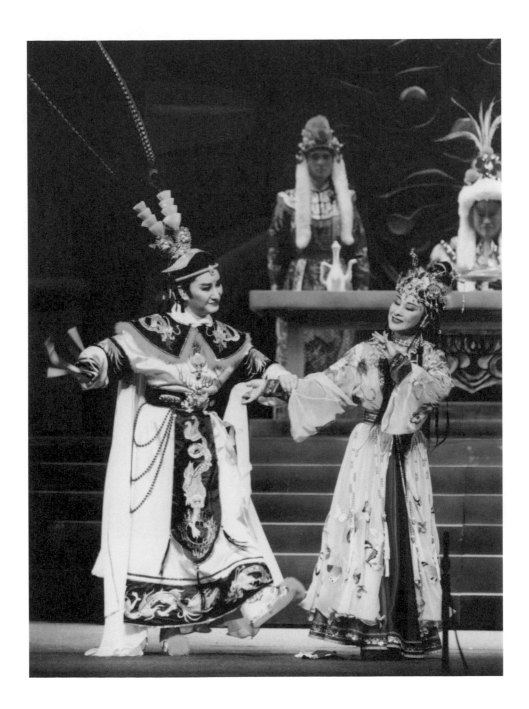

2000
梁山伯與祝英台

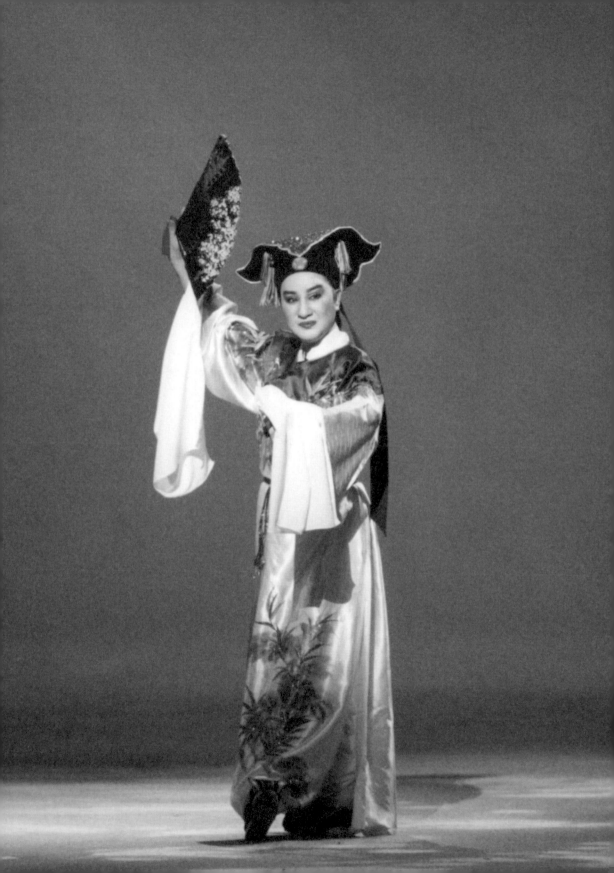

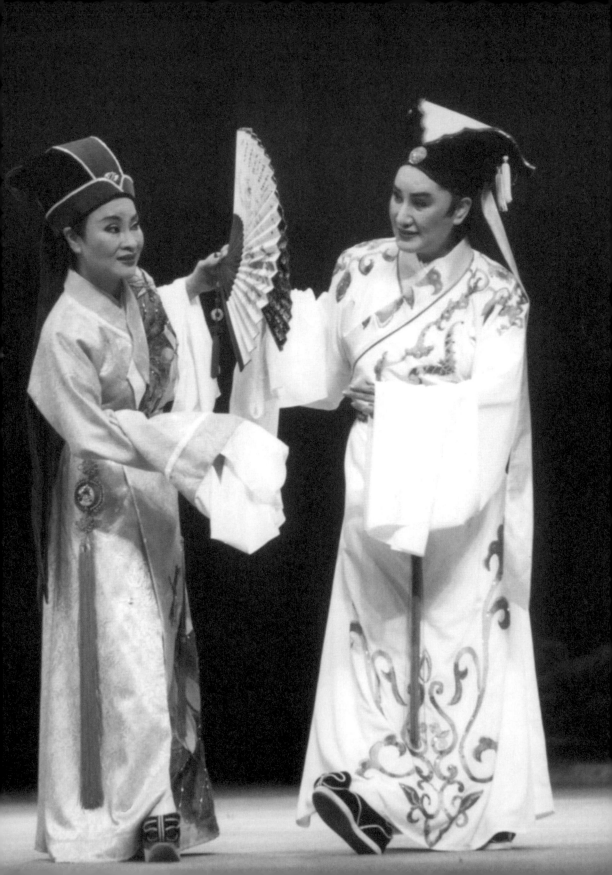

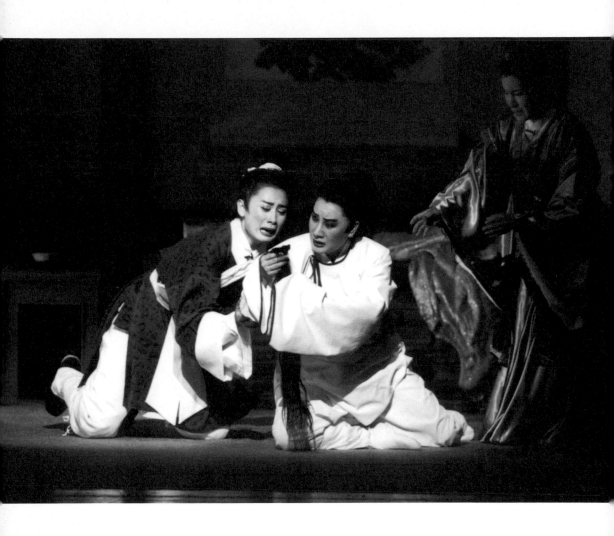

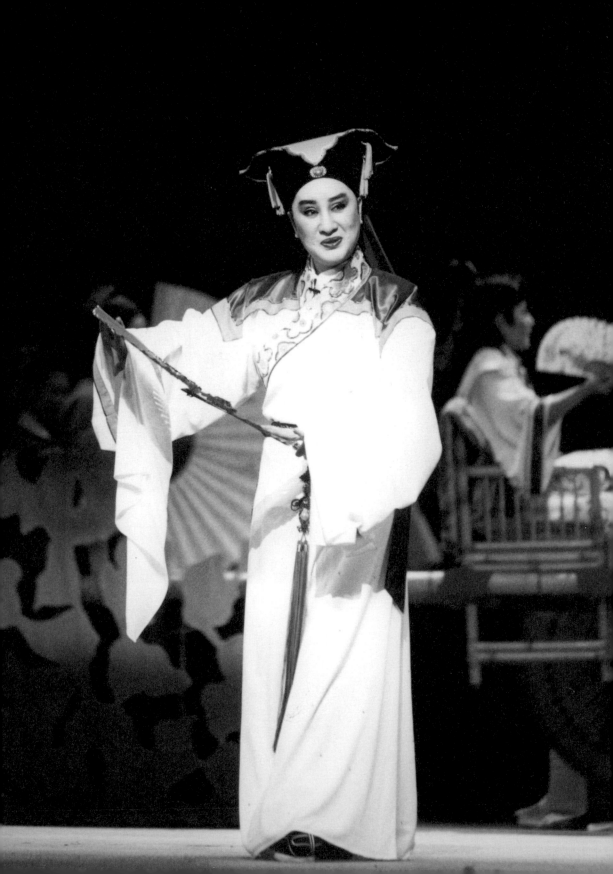

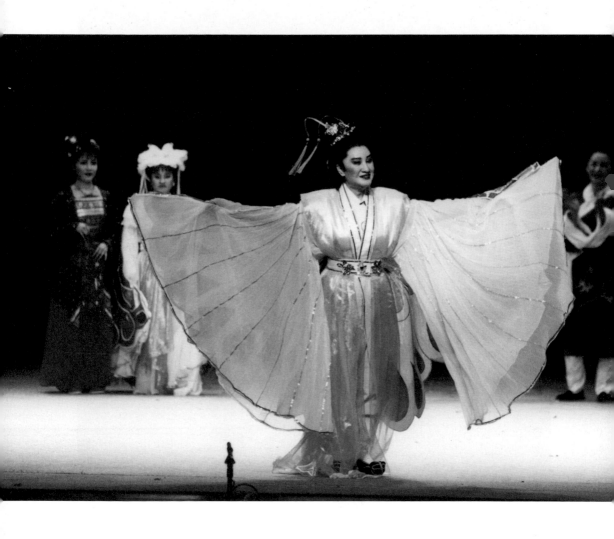

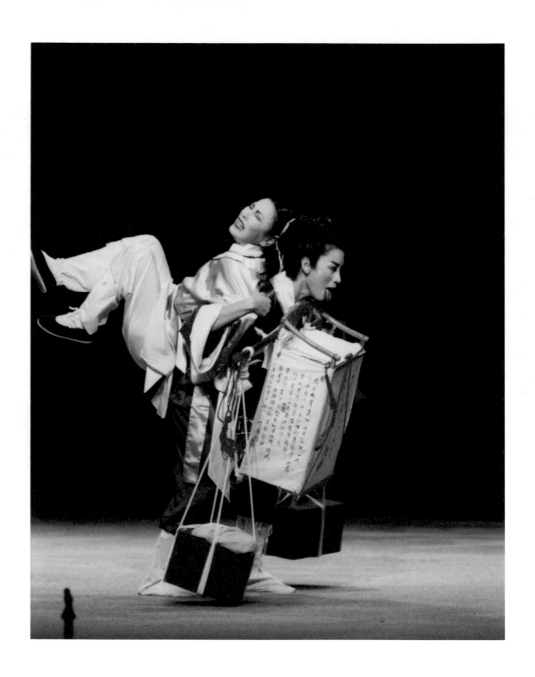

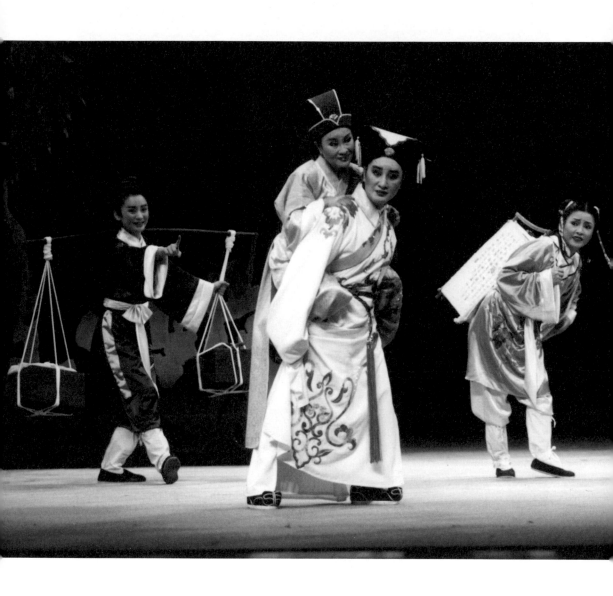

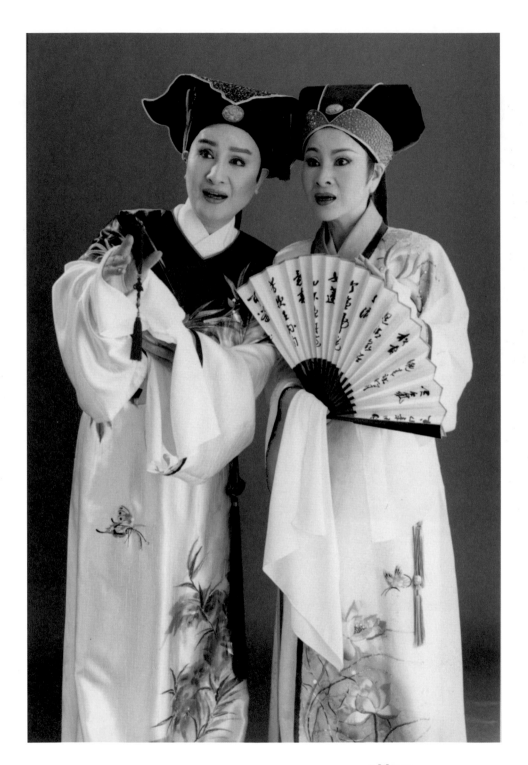

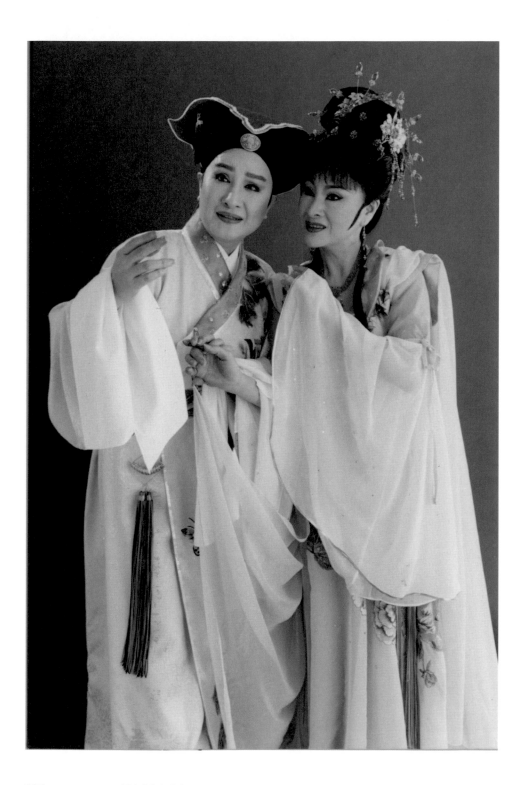

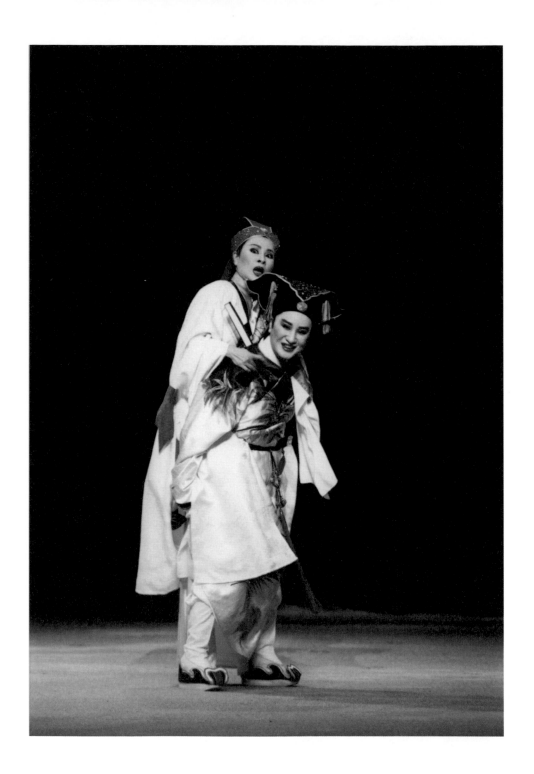

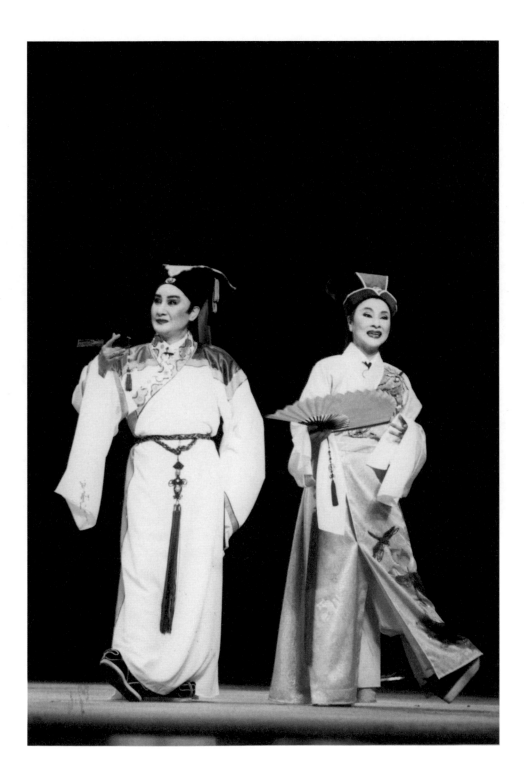

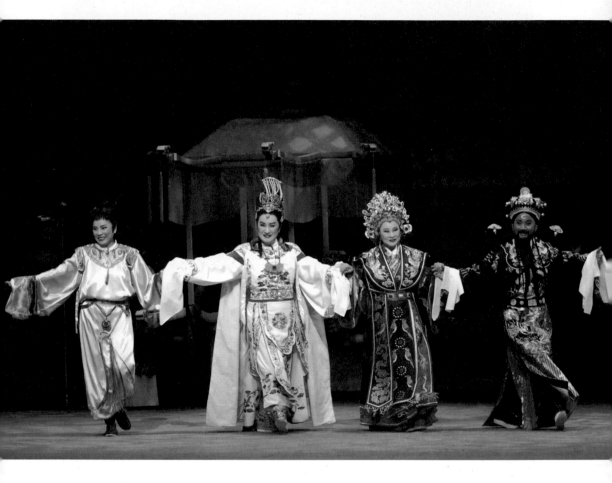

2007
丹心救主

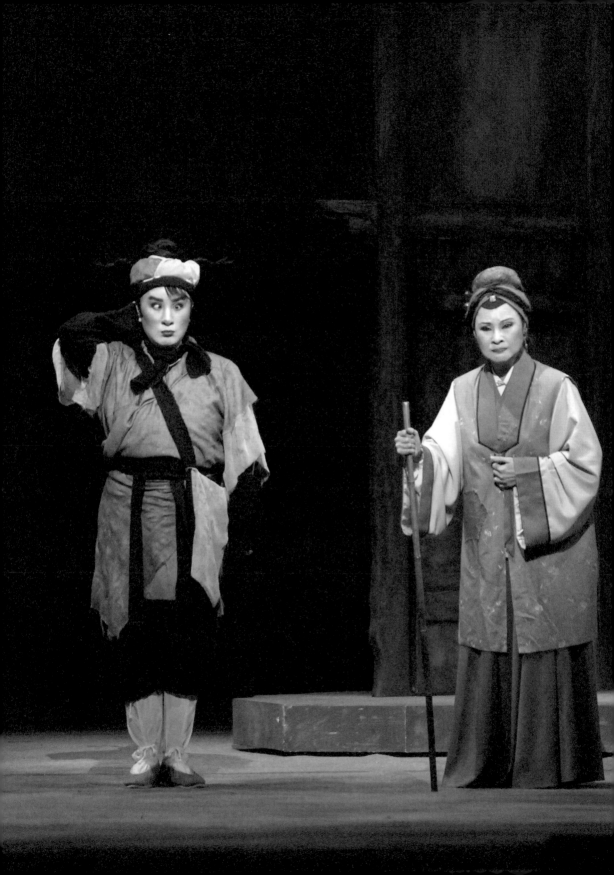

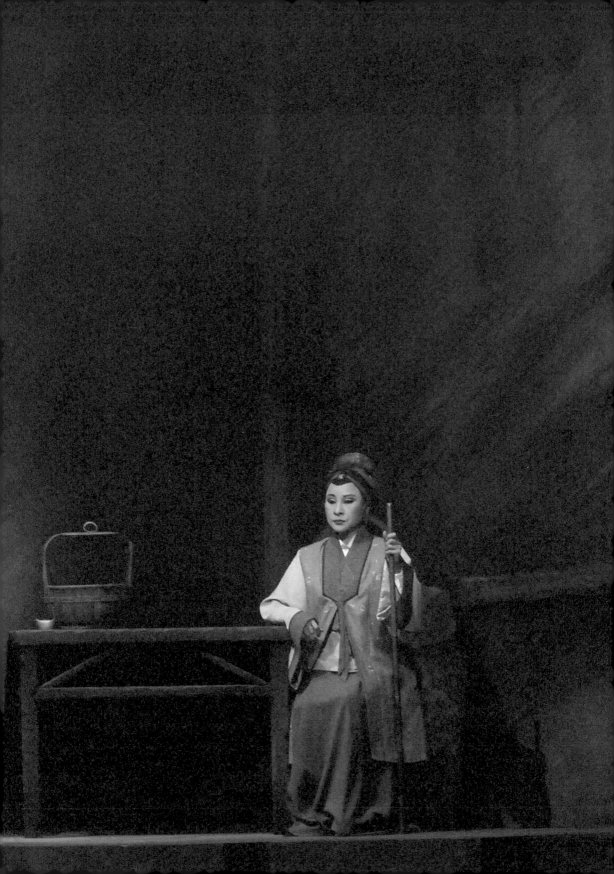

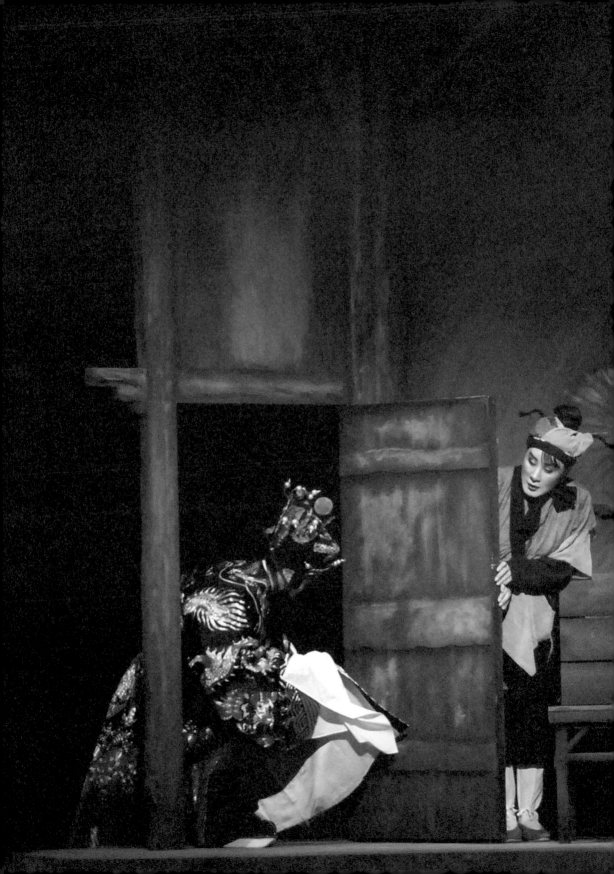

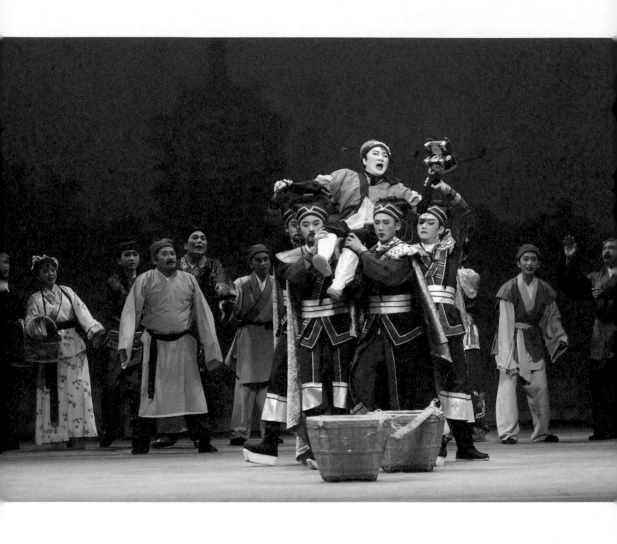

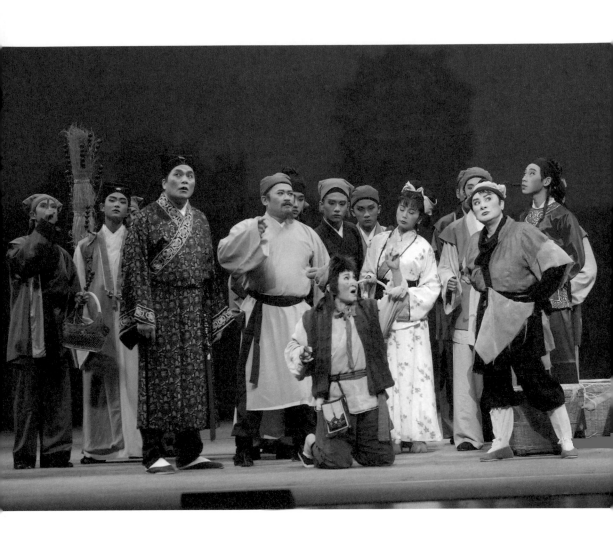

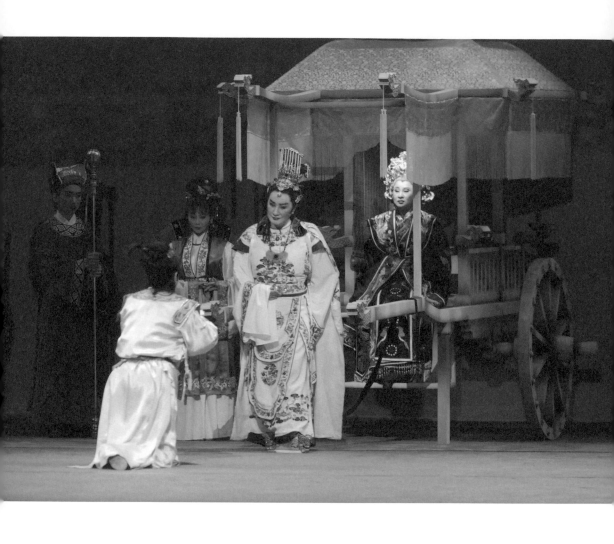

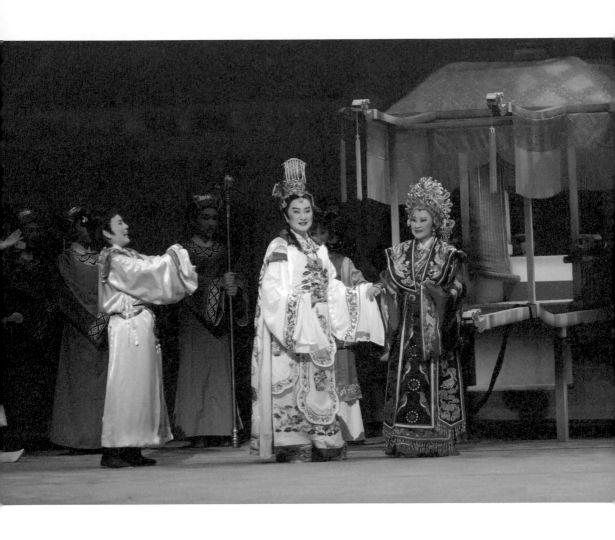

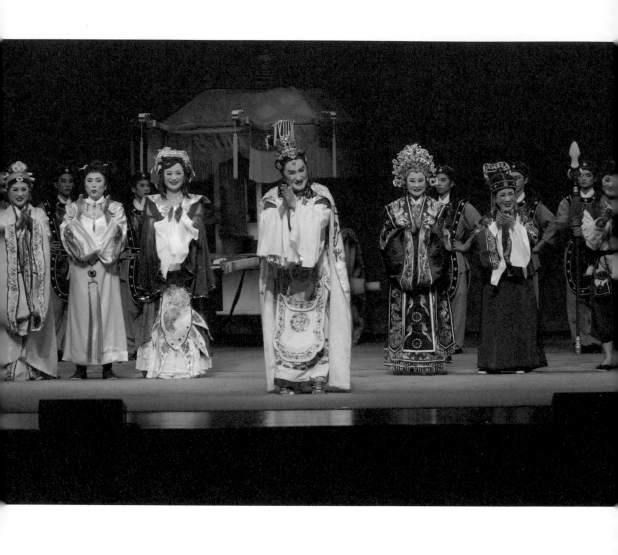

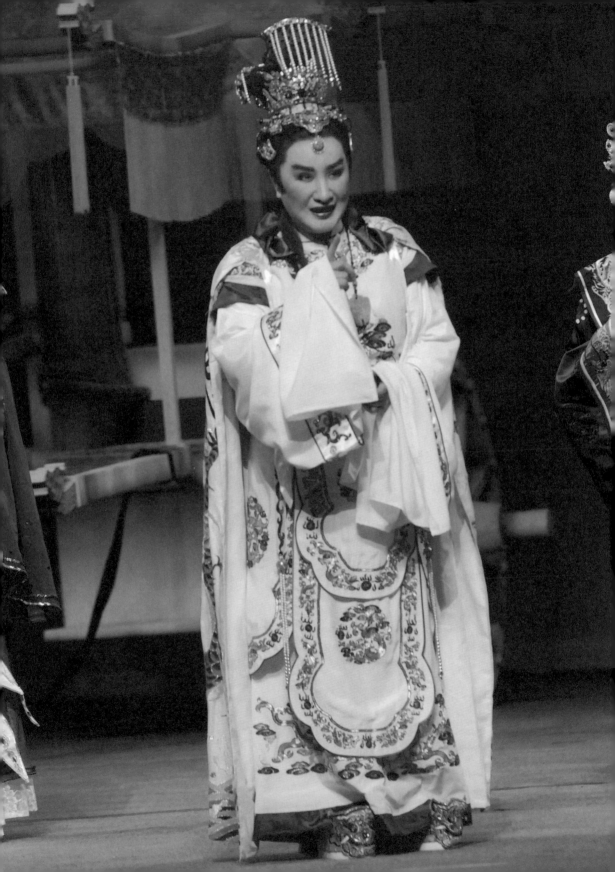

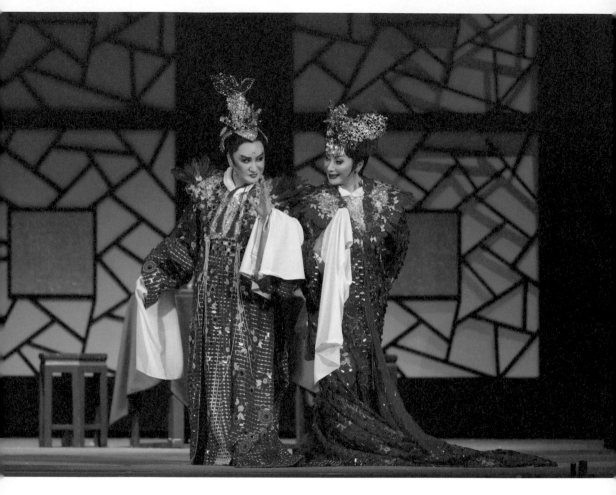

2012
薛丁山與樊梨花

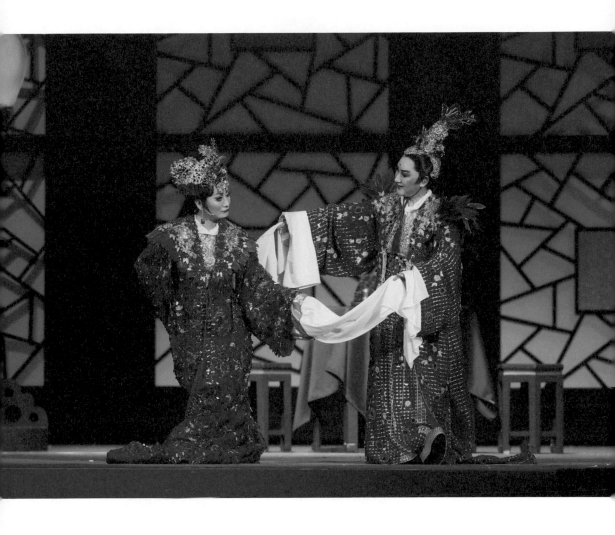

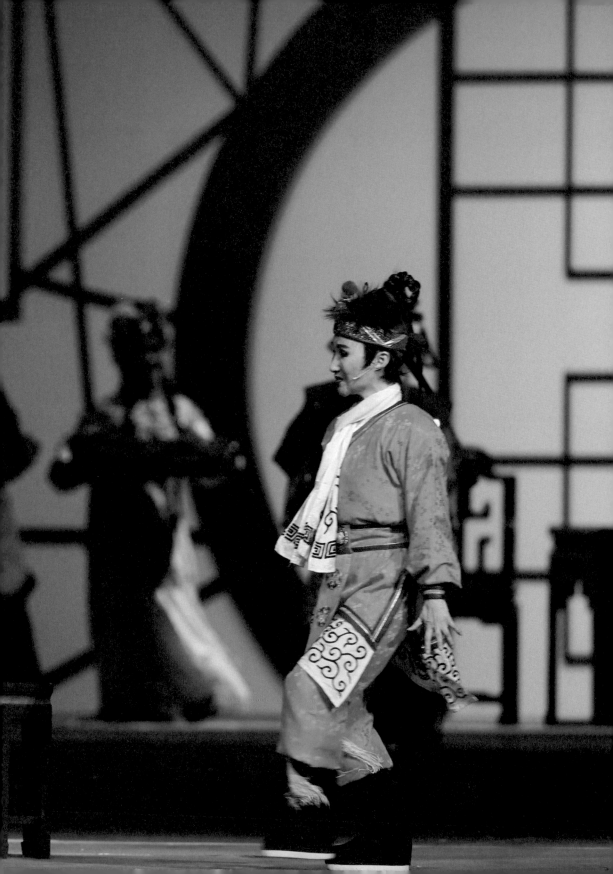

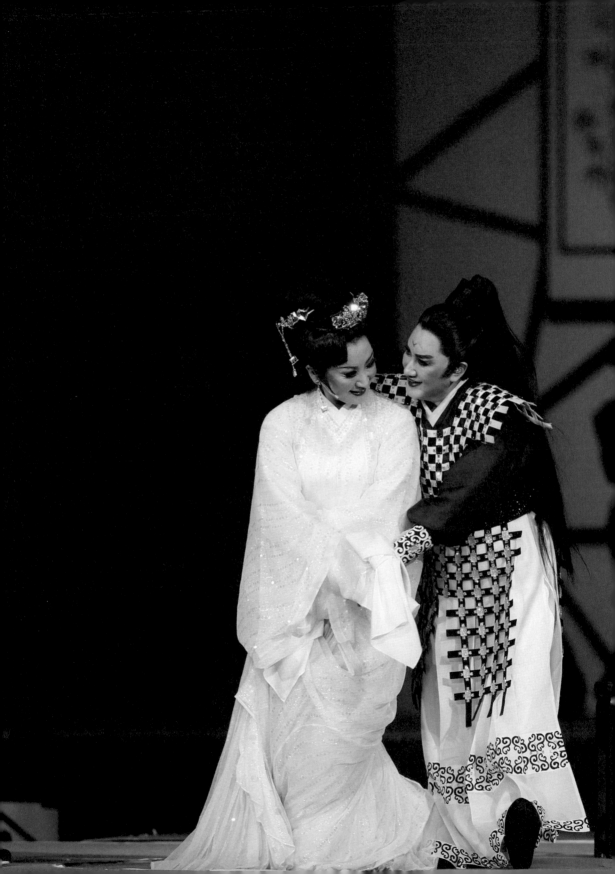

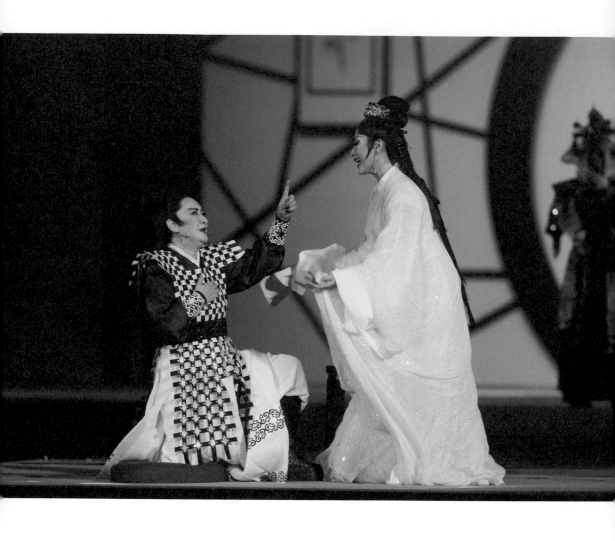

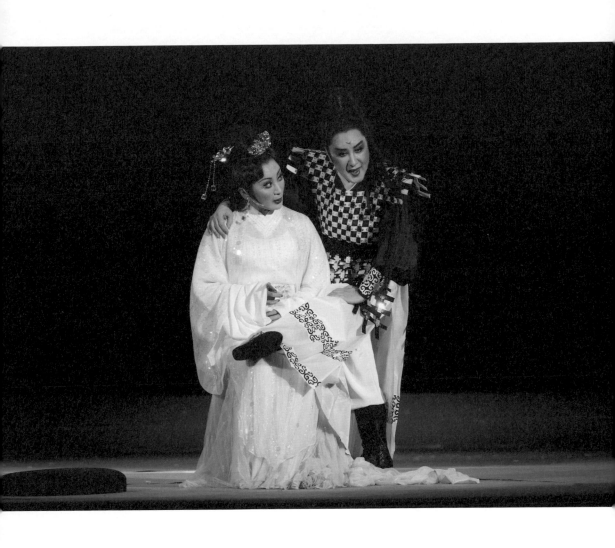

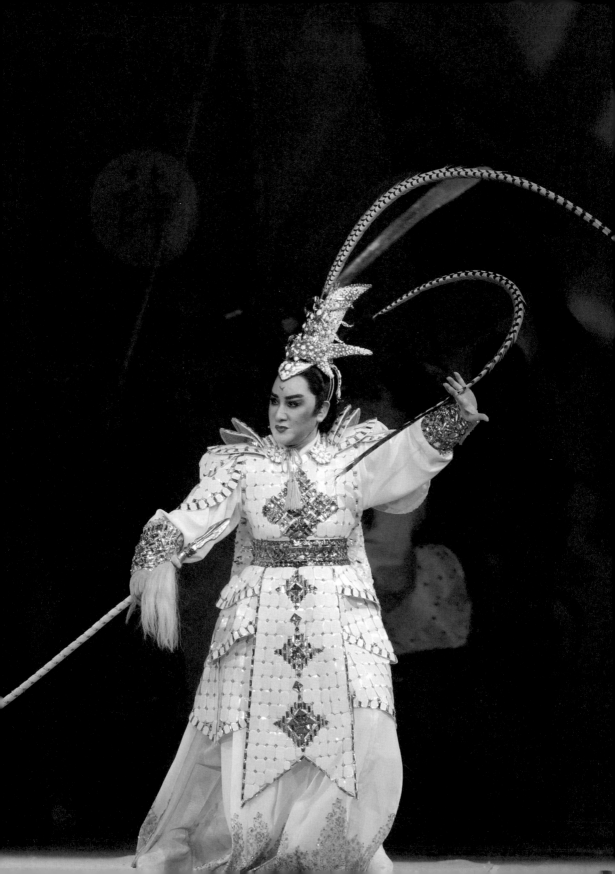

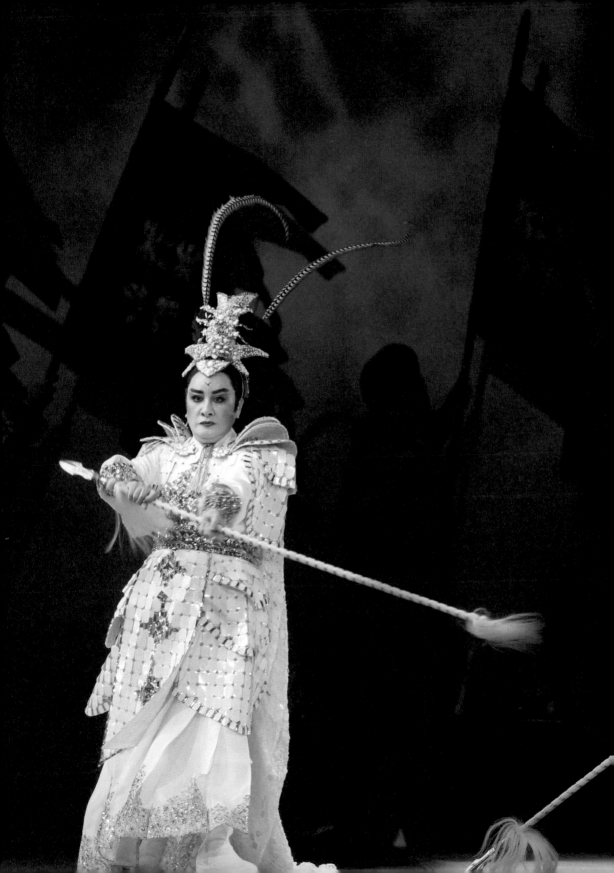

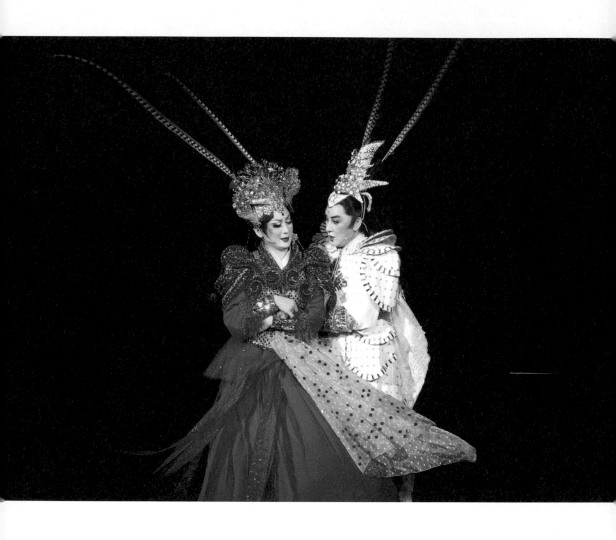

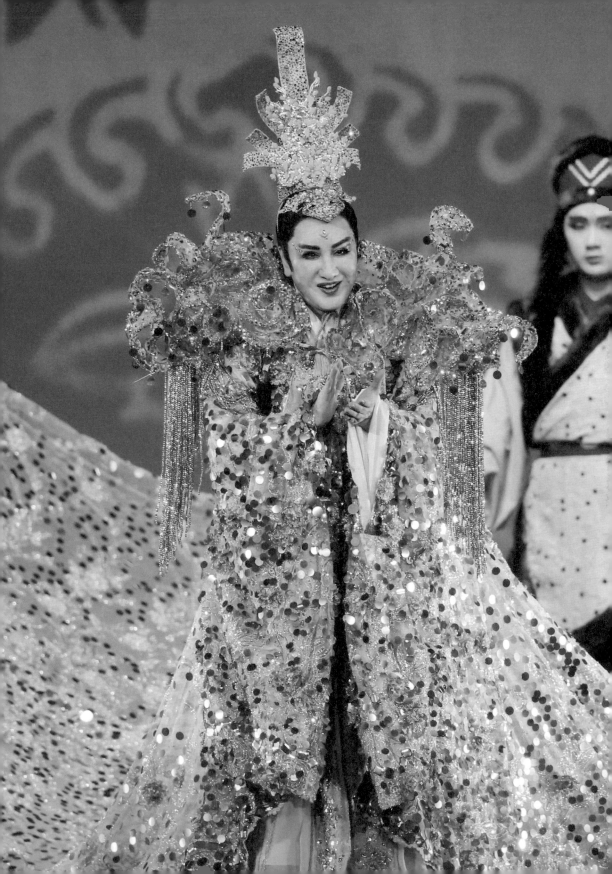

楊麗花大事紀表

1966	1965	1961	1950	1947	1944

1944

出生。

1947

年僅三歲，隨母親楊好所在的「宜春園歌仔戲劇團」登台演出。

1950

首次擔綱演出宜春園製演的《安安趕雞》。

1961

以《陸文龍》一劇走紅全台灣，自此成為觀眾心目中飾演陸文龍的不二人選。

1965

加入台北「正聲天馬歌劇團」電台演出，雖非歌仔戲界的第一，然以〈倍思調〉、〈慢頭〉、〈慢尾〉、〈大哭〉等傳統老曲調，獲得各界的矚目。

1966

於台灣第一家無線電視台「台灣電視公司」演出，戲碼為《精忠岳飛》，甫播映即獲得電視觀眾的喜愛，其後以《王寶釧》中薛平貴一角奠定電視歌仔戲當紅小生地位。

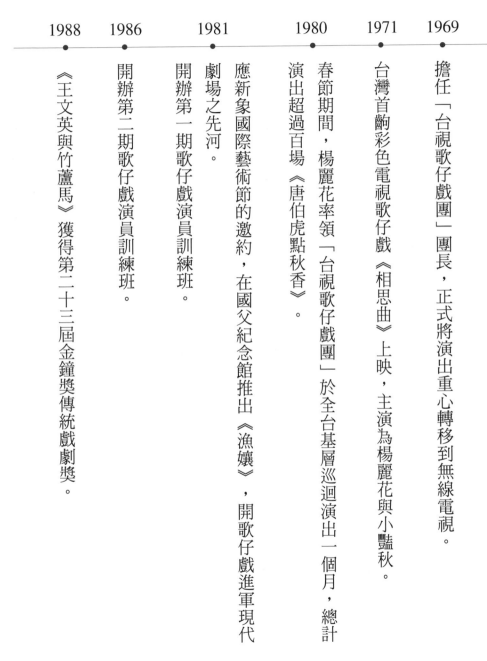

1988	1986	1981	1980	1971	1969

擔任「台視歌仔戲團」團長，正式將演出重心轉移到無線電視。

台灣首齣彩色電視歌仔戲《相思曲》上映，主演為楊麗花與小豔秋。

春節期間，楊麗花率領「台視歌仔戲團」於全台基層巡迴演出一個月，總計演出超過百場《唐伯虎點秋香》。

應新象國際藝術節的邀約，在國父紀念館推出《漁孃》，開歌仔戲進軍現代劇場之先河。

開辦第一期歌仔戲演員訓練班。

開辦第二期歌仔戲演員訓練班。

《王文英與竹蘆馬》獲得第二十三屆金鐘獎傳統戲劇獎。

| 1998 | 1996 | 1995 | 1994 | 1993 | 1992 | 1991 |

獲《天下雜誌》評為台灣四百年來前五十名最有影響力人物之一。

獲僑委會華光獎章。

於國家戲劇院推出《雙槍陸文龍》。

獲台北市民間藝人傳統戲劇類歌仔戲獎。

在台視推出《洛神》，成為首齣於黃金八點檔時段演出歌仔戲的先例。

台灣首部八點檔電視歌仔戲《洛神》開拍，特邀大陸作曲名家黃石以交響樂方式為歌仔戲配樂。本劇獲第二十八屆金鐘獎特別貢獻獎。

獲亞洲傑出藝人獎。

於國家戲劇院推出《呂布與貂蟬》。

應邀赴西雅圖、休士頓、洛杉磯、舊金山公演《唐伯虎點秋香》。

2019　2017　2013　2012　2007　2003　2002　2000

招考第三期歌仔戲班新團員。

於國家戲劇院推出《梁祝》。

文建會傳統藝術中心與台視合作拍攝《咱的歌仔戲，咱的楊麗花》。

電視歌仔戲《君臣情深》獲第三十八屆金鐘獎傳統戲劇獎。

於國家戲劇院推出《丹心救主》。

《楊麗花終極大戲──薛丁山與樊梨花》於台北小巨蛋演出，是台北小巨蛋首度登場的歌仔戲。

獲第二十屆全球中華文化藝術薪傳獎終身貢獻獎。

於全台各著名宮廟舉辦歌仔戲大型選秀節目《我是楊麗花》。

電視歌仔戲《忠孝節義》於台視播出。

People
楊麗花的忠孝節義

2019年9月初版
定價：新臺幣420元
有著作權‧翻印必究
Printed in Taiwan.

口　　　述	楊	麗		花
採訪撰文	林	美		璱
叢書主編	陳	逸		華
校　　對	施	亞		蒨
內文排版	綠貝殼資訊有限公司			
封面繪圖	鄭	植		羽
封面設計	兒			日
編輯主任	陳	逸		華

出　版　者	聯經出版事業股份有限公司	總編輯	胡	金	倫
地　　　址	新北市汐止區大同路一段369號1樓	總經理	陳	芝	宇
編輯部地址	新北市汐止區大同路一段369號1樓	社　長	羅	國	俊
叢書編輯電話	(02)86925588轉5305	發行人	林	載	爵
台北聯經書房	台北市新生南路三段94號				
電　　　話	(02)23620308				
台中分公司	台中市北區崇德路一段198號				
暨門市電話	(04)22312023				
台中電子信箱	e-mail：linking2@ms42.hinet.net				
郵政劃撥帳戶第0100559-3號					
郵撥電話	(02)23620308				
印　刷　者	文聯彩色製版有限公司				
總　經　銷	聯合發行股份有限公司				
發　行　所	新北市新店區寶橋路235巷6弄6號2樓				
電　　　話	(02)29178022				

行政院新聞局出版事業登記證局版臺業字第0130號

國家圖書館出版品預行編目資料

楊麗花的忠孝節義/楊麗花口述．林美璱採訪撰文．
初版．新北市．聯經．2019年9月（民108年）．232面．
17×23公分（People）
ISBN　978-957-08-5387-2（平裝）

1.歌仔戲　2.戲劇家傳記、文集

983.33　　　　　　　　　　　　　　　108014566